文明開化がやって来た

チョビ助とめぐる明治新聞挿絵

林 丈二

文明開化がやって来た
―― チョビ助とめぐる明治新聞挿絵

林 丈二

文明開化がやって来た
チョビ助とめぐる明治新聞挿絵

目次

開化のチョビ助——まえがきにかえて —— 6

◆文明開化といえば散切り頭 —— 10

◆明治四年の散髪店？ —— 21

◆女髪結いは何ら変わらない —— 22

◆牛乳広告のいろいろ —— 31

◆縁側で髪を洗う —— 32

◆湯屋について —— 39

◆夏の来客のもてなし —— 40

◆待合の帽子置場 —— 50

◆明治の男は帽子が好きだ —— 57

- 氷店の季節
- ◆氷店　夏の日の楽しみ … 58
- ◆雨の日の拵え … 71
- ◆雪の日の傘 … 72
- 長屋の子守娘 … 83
- ◆洗耳の描いた犬 … 84
- 貧乏と病人 … 93
- 貧乏の中のゆとり … 94
- 裏長屋の玄関は勝手口 … 104
- ◆長屋の門限 … 112
- わっ、ピストルだ！ … 123
- ◆明治時代のピストル … 124
- シャツを着た書生 … 133
- ◆机の上の孔雀の羽根 … 134

- マフラーとハンケチ ———— 144
- ハンケチを噛む！ ———— 154
- ◆ハンケチ、あるいはハンカチーフの広告 ———— 169
- 女学生と自転車 ———— 170
- ◆飛ばす飛ばす洗耳の自転車 ———— 187
- 色眼鏡は何色眼鏡か ———— 188
- 顔を隠す女 ———— 202
- ◆頬冠りの賊 ———— 211
- 謎の黒いマスク ———— 212
- ◆お染感冒と印振圓左衛門 ———— 221
- 看護婦さんのスリッパ ———— 222
- ◆チョビ助のあとがき ———— 240
- 参考文献 ———— 242
- 索引

西暦	和暦	西暦	和暦
1868	慶応4年／明治元年	1890	明治23年
1869	明治2年	1891	明治24年
1870	明治3年	1892	明治25年
1871	明治4年	1893	明治26年
1872	明治5年	1894	明治27年
1873	明治6年	1895	明治28年
1874	明治7年	1896	明治29年
1875	明治8年	1897	明治30年
1876	明治9年	1898	明治31年
1877	明治10年	1899	明治32年
1878	明治11年	1900	明治33年
1879	明治12年	1901	明治34年
1880	明治13年	1902	明治35年
1881	明治14年	1903	明治36年
1882	明治15年	1904	明治37年
1883	明治16年	1905	明治38年
1884	明治17年	1906	明治39年
1885	明治18年	1907	明治40年
1886	明治19年	1908	明治41年
1887	明治20年	1909	明治42年
1888	明治21年	1910	明治43年
1889	明治22年	1911	明治44年
		1912	明治45年／大正元年

本書で取り上げる明治時代の新聞・雑誌、ならびに書籍からの引用については、読みやすさを考慮して原則、現代仮名遣いとし、適宜、句読点を付した。

開化のチョビ助——まえがきにかえて

ここに開化のチョビ助あり。「僕などは朝はコヲヒー（コーヒー）と牛乳、鶏卵二つで、昼がソップ、夜食はビフテキと洋酒を少し飲んでますせ」だが、結局お腹をこわしたというのが、明治九年の「東京絵入新聞」に載っている。「ソップ」は「スープ」、「チョビ助」とは知ったかぶりのことであるが、これは私も同類。はたして、どのくらい、私の知ったかぶりが出るか、とにかく話を進めよう。

ここでご披露するのは、明治時代の新聞挿絵。この挿絵という時代投影器を駆使して、だいたい百年から百四十年くらい前の日本人の生活を覗き見ることにする。そこには、もう身近には見ることができない、我々日本人の基ともいうべき人たちの姿と生活が見えてくる。それとともに、維新後、日本人の生活に入ってきた「西洋」を、自然に、あるいは不自然に取り込んできた様子を見さずに取り上げてみたい。

三面記事が新聞小説に発展

さてさて、明治時代には「挿絵のある新聞」というものがあった。分かりやすいのは「東京絵入新聞」あるいは「絵入朝野新聞」といったものである。「絵入り」というくらいだから「絵」が売

図1　「平仮名絵入新聞」第一号の挿絵。構図が芝居調だ

りになっている。

明治八年四月十七日に第一号を出した「平仮名絵入新聞」(「東京絵入新聞」の前身)に、一枚の挿絵が載っている(図1)。「絵入り」を売り物にした新聞の最初の挿絵である。つまりこの一枚でこの新聞の勝負をかけた写真で載っていれば、今でも飛びついて買う人がいるだろう。とにかくこういう事件を伝える媒体がまったくない時代なのである。

帯刀を禁止する廃刀令が出たのが明治九年なので、日本刀を振り回している男(吉岡某、二十一歳)がいるのは納得だが、巡査は洋服に靴を履き、若い男の頭は散切りである。ということは、この頃すでに、日本にこれくらいの「西洋」が入り込んできているというのが分かるし、日本刀に棒だけで立ち向かう巡査を見て、「オイオイ大丈夫か?」と言いたくなるだけでも、この挿絵にはいろいろと興味深い種が潜んでいるのである。

開化のチョビ助——まえがきにかえて

図2 初めの頃に比べて、背景までしっかりと描かれている

それにしても、この芝居がかったポーズ。とにかく形が恰好よく決まっているのが、この頃の挿絵の特徴である。ただ、この一枚で出来事を表せばいいので、たいがいは背景が描かれていない。それが、いつしか、芝居で言えば舞台装置とでもいうべき背景が描かれるようになると、見た目には、さらに情報量が増してくる。こうなると、記事の内容とは別に、当時は当たり前に見えていたもの、あるいは使っていた日用品など、当時の日常の風景が見えてくることになり、それがタイムマシンのように時代を投影することになるのである。

三面記事は講談であった

「東京絵入新聞」から遅れること八年、明治十六年一月二十二日に「絵入朝野新聞」発刊。その第一号にある、「女史演説会に臨む」という記事の挿絵を見てみよう（図2）。内容は、越後の国蒲原郡柏崎の西福寺で政談演説会という

のが行われたとき、西巻開耶という別嬪が祝文を朗読したので、さっそく拘引されたという内容である。どれくらいの別嬪かといえば（ここからは講談師の語り口のように読むべし）「開耶の名にちなみて額は霞のうちに現れし富士の峯かと疑われ、当年ようやく十七年、所もちょうど仏場なれば天人天降りしもかくやと思われ、祝文朗読の声は玲瓏としてあたかも迦陵頻伽のさえずるごとく……」といったあんばい（難しい単語は辞書を引くべし）。

こうした講談調の記事と、まるで見てきたような画工の挿絵によって、うら若き女性が人前で演説することなど言語道断の状況が手に取るように報告されている。これは当時の庶民にとって「おーっ」と声が出てしまうくらいにワクワクするような出来事なのだ。

このように、当時の絵入り新聞の記事は面白い。それもそのはず、執筆者はだいたいが旧幕時代の戯作者、つまり今でいう小説家なのだ。出来事の内容が多少込み入っていると、戯作者としての想像力と表現力がアレコレ交錯して、とても一回では書き切れなくなる。そこで連載物が登場するようになり、単なる事件物が長編となり、それが「新聞小説」へと形を変えていくことになる。

その新聞小説の挿絵がこの本の主役である。一枚の挿絵に、どれだけの情報があるか。それは、チョビ助である私がご紹介していこう。お楽しみに。

開化のチョビ助——まえがきにかえて

文明開化といえば散切り頭

明治十六年九月二十八日「絵入朝野新聞」掲載
「旭山幟由来（あさひやまのぼりのゆらい）」第六回より

場面は明治八年の十一月、大阪淀屋橋に開店した散髪店「冨士床」という設定。明治四年八月九日に「斬髪を許可する」という布告が出ている。いわゆる「断髪令」であり、布告の内容は「斬髪勝手」、つまり「散髪してもかまわない」というくらいのことであったから、すぐにでも丁髷（ちょんまげ）を落とさねばならないというわけではなかった。実際、長い間親しんできた丁髷を落とすことは、すぐに実行するにはちょっと勇気がいったに違いない。ところが、明治六年三月に明治天皇が散髪すると、庶民も進んで髷を切る人たちが増えていった。散髪普及率は、明治五年に一〇パーセント、明治八年に二〇パーセント、明治十年に四〇パーセント、明治十三年に七〇パーセントという資料もある（藤沢衛彦（もりひこ）『明治風俗史』）。

最初の散髪所

日本人による最初の散髪所は、明治二年、横浜において小倉虎吉によって開かれている。まだ断

髪令前であるから、客は外国船の船員など、外国人が多かった。もともと虎吉は髪結職であったのが、外国船に出張して船員の髭などを剃っているうちに、船内の理髪師の技術を見よう見まねで覚えたらしい。

そこで、断髪令から四年目に開店したという大阪の「冨士床」である。さて、この明治八年の大阪の散髪店の様子を明治十六年の挿絵画家はどれほど忠実に描いたのか。

冨士床を描いたのは誰か?

まずこの「冨士床」を描いた挿絵画家は誰か、ということから始めよう。署名も落款もないので推察するしかないが、こうした細部にこだわる画風からすると、当時の「絵入朝野新聞」専属の挿絵画家では、銀座生まれの江戸っ子気質で几帳面な性格の尾形月耕か、江戸の下谷生まれだが横浜と東京を行ったり来たりしていた歌川国松かのどちらかだろう。ただしこの頃、両人共、大阪に行ったことはないので、おそらく「東京あるいは横浜」にすでにあった散髪店を参考にしたと考えるべきだろう。特に、国松は十歳前後から横浜に住んでおり、銀座に移って洋物雑貨の店を出したりするくらい洋物好きだったので、国松ではないかと思う。

図1　明治19年10月15日「絵入朝野新聞」

❶ ガラス戸

まず注目すべきは「ガラス戸」。明治八年、これだけふんだんにガラスを使用した店舗は珍しかったろう。それだけでも評判を呼んだに違いない。何しろ、店の中が外から見える、透けて見える文明開化でもある。そのガラス戸は開け放しになっていて、外の光をふんだんに入れているので店内は明るい。もともと日本の版画は陰影がない表現をすることもあり、お陰で細部までよく描いてくれている。まるで、ガラス戸の専売特許のように、新聞挿絵に登場する散髪店にはガラス戸が付き物となっている（図1・図2）。

図2　明治23年2月6日「やまと新聞」

このうち、図1の「絵入朝野新聞」の散髪店は落款に「国松」とある。ガラス戸の木枠の描き方は、「冨士床」とほぼ同じであるところから、やはり「冨士床」は国松が描いたと考えてよいと思う。

板ガラスの国産化は明治四十三年

彫刻家の高村光雲の『光雲懐古談』に、安政六年（一八五九）前後、神田於玉ケ池の佐羽という唐物屋が、ただ一軒、ガラス戸を使っていたという話があ

る。唐物屋というのは舶来品を扱う雑貨店、洋品店のこと。はたして、板ガラスも輸入品だったのかどうか。

日本で板ガラスが工業製品として国産化されたのは、意外と遅く、明治四十三年であった。兵庫県尼崎の「旭硝子」によってである。そういうことならば、輸入品ということになる。明治六年二月二十八日の「東京日日新聞」の広告にも、「フランス製鏡」「硝子類」「舶来ガラス鏡大小好云々等売捌」とあって、実際に当時は多くの板ガラス、ガラス鏡がフランスやベルギーから輸入されていたという。

ところが、江戸中期の一七四〇年頃に、ポルトガルからもたらされた製法によって、すでに泉州堺では板ガラスが日本人の手で作られるようになっていたという。はたして手工業と言っていいかどうか分からないが、多くはガラス鏡を作るためで、大きいのは二十センチ角で年間三千枚、小さいのは五〜六センチ角で四万枚ほどだったという。大きさに限界があったのは、おそらく、割れないような厚みを出すのが大変だったのではなかろうか。

❷ 大きな鏡

「冨士床」店内、左のガラス戸越しに、四角い形の大きな鏡がある。これくらいの大きさとなれば、やはり輸入品に違いない。客にとって、特に男は、こんな大きな鏡で自分をじっくり映して見ることはまずないので、密(ひそ)かな楽しみとして来た客もいただろうし、鏡に映る世界は不思議であるから、それだけでも魅力的なものだったのではなかろうか。少し手前に傾けて設置してあるのは、客には自分の姿が多く映るし、散髪屋さんにも見やすくなるという工夫である。挿絵画家、おそらく国松だろうが、よくそこまで見ている。

斎藤月岑(げっしん)『武江年表』には「近き世(明治六年)、世に行わるる物大略を挙ぐ」として、東京で流行したものの中に「髪揃床(散髪店)」、「玻璃(がらす)漏障子」などとともに、ガラスを使用した「鏡」も いっしょに挙げられている。「冨士床」も大阪ではあるが、明治八年の開業である。東京と大阪でどれほどの違いがあったかは別として、明治六年から八年にかけて、文明開化というものが都会で定着し始めていたということが分かる。

小泉和子著『家具』には、「ガラス鏡は十七世紀はじめに長崎で製造しはじめたが、幕末近くには大阪が主産地となって生産量も増大し、やがて明治に入るとすっかりガラス鏡時代になった」とある。ということは、ガラス鏡や板ガラスに関しては関西がその先進地であり、この「冨士床」が大阪にあったというのは、まんざら偶然というわけではないようである。

❸ ペンキ塗り看板

店の看板の横文字「BARBERS FUJIDOKO.」はペンキで書かれたと思う。そうだとすれば、すでにこの頃、ペンキ屋という商売もあったということになる。幕末から明治にかけての写真集を見ると、外国人居留地にある店の看板は横文字であり、ペンキ(だろうと思われるもの)で書かれているものがほとんどであるし、木造の洋館の外壁は当然、ペンキで塗ったに違いない。ということは、ペンキはもちろん、ペンキ屋さんもいっしょにやってきたと考えるべきだろう。

嘉永七年(一八五四)、神奈川沖に再来航したペリー提督との交渉に用いた建物の塗装の際、江戸の塗装職人、町田辰五郎がペンキの塗装法をアメリカ人から習うところから、日本人によるペンキ塗りの歴史が始まっている。

明治四年四月、東京日本橋近くの常盤橋御門外の一髪結床が「散髪店」の看板を出した。この人

は、横浜で修業した川名浪吉といい、開店する際、看板にペンキを使用している。これが東京でのペンキ塗り第一号とも言われている。この時、ペンキを手に入れるのに苦労して、海軍に行って、わずかなペンキを分けてもらい、何とか「横三寸長二尺五寸の看板」を塗ったという。さらに、この川名の店は、姿見の大鏡を備え、回転する椅子もあり、西洋剪刀を用い、室内の粧飾などは外国人に意見を聞き、とにかく西洋風にこだわったという。

これほどモダンな散髪床があったのだから、「冨士床」の挿絵が、川名の散髪店から多くのヒントを得ていることは大いにありうる。そうなれば、この挿絵の看板がペンキ塗りであるのは間違いない。

❹ アルヘイ棒

店先の左側に立っている「縞のねじねじ模様の棒」。「飴ん棒」とも「アルヘイ棒」とも呼ばれた。「アルヘイ」は、「有平糖」という室町時代に日本にもたらされた南蛮菓子。この有平糖の飴の棒に似ているので、この名がある。多くは赤、白、青の三色、あるいは二色のストライプで、ネジ式に模様がなされている。

この「アルヘイ棒」が、明治四年の川名浪吉の店にも立っていた。おそらくペンキ塗りだったと思うが、看板だけで精一杯の量だったとしたら、あとは布で巻くしかない。さらに、明治五年三月の『名古屋新聞』に、「東京府下、結髪店およそ三千余軒あり、近来、障子に『英仏髪ハサミ所』と題し、店前に赤と青の捻れたる棒、高さ九尺ばかり、頂に金の玉を付したる看板を立てたり」とある。「冨士床」の棒の頂点に宝珠がのっているが、追々髪結いの職人が散髪の技術を身につけて「散髪店」ある

「結髪店」とは「髪結い」の棒であるが、追々髪結いの職人が散髪の技術を身につけて「散髪店」ある

いは「理髪店」という名称の店に代わっていくことになる。

❺ 散髪用の道具類

ここで、明治十八年の『東京商工博覧絵』所載の東京深川「理髪道具製造売捌所、長信博」の広告絵をご覧いただこう（図3）。これを一つひとつ見てから、11ページの国松の挿絵を見ると、彼の観察力の確かさは細部にまで行き届いていることがお分かりだろう。

【散髪用の西洋鋏】

店の中央にドカリと置かれた椅子は、きっと国松もお気に入りだろうが、ここでは触れない。左のガラス戸越し、大鏡の前の棚の上に「鋏」が置いてある。形は「西洋鋏」である。前ページに「英仏髪ハサミ所」とある「ハサミ」は、やはり「鋏」だと思う。散髪にはこの鋏が主役となる。明治十年、友野釜五郎というかつての刀鍛冶が、初めて国産の

図3　理髪道具の広告

理髪鋏を作った。それまでは「花鋏」で刈っていたという資料もあるが、それは二流以下の散髪床の話で、「冨士床」の鋏は、おそらく輸入された理髪鋏と考えてもいいだろう。

【香水】

明治八年の「読売新聞」には、山下町（現在の銀座の一部）に店舗を構えた「四ツ目屋」の西洋散髪用品の広告がある。

「一、カウトルオイル、ヲーテコロリン、南京香水、イギリス油、他に散髪道具品々」

「一、毛のくせを直し、艶をだし、汚れを取り、逆上をさげ、ふけを取り、あしきにおいをさることと妙なり、御入物御持参三銭より」

「カウトルオイル」は不明だが、「ヲーテコロリン」は「オーデコロン」に違いない。翌年には「ロンドン、パリの上等香水、支那製耳かき、ジャパン製香水」が新発売されている。国松の絵にも「耳かき」が筒にさしてあるし、香水吹きもチラリと見える。この頃、男が香水をプップとかけられることに関して、抵抗はなかったのだろうか。

おそらく明治十年代末頃の話だと思うが、銀座四丁目にあった「松浦」という散髪店の主人は、自分は横浜の外国人の床屋で仕込まれた者だから、他の床屋と違って、やたらに安香水をまぶしせぬ。刈り始めてから仕舞いまで櫛一つで、少量の香水を垂らすといった刈り方を自慢したということが『銀座百話』にあって、それに対して客が嫌がったという話は今のところ聞いていない。

【タオル】

散髪店の主人は散髪頭になっているが、衣服は襷掛けをした和服に前掛け姿。男女共、和服は袖

【西洋画の額面】

　右の壁面には帆船が描かれた大きな西洋画の額が掛かっている。気持ちは遠く西洋へ、とにかく文明開化の気分が充満しているのが、この頃の散髪店だったようだ。

　明治三十年代に、「最近の極上の理髪店」というのが紹介されている。まず、店構えは、すっかり西洋造りのペンキ塗り、入口にはガラス戸。それを開けると上履（スリッパのこと。格の下がる店では上草履になる）、これをつっかけて入ると奇麗な板の間、テーブルには花瓶、壁には西洋画の額面が掛かっている……なのだそうだ。

　早い時期の油絵の話として、明治四年九月の「影響新聞」に、フロイス人コーが九尺四方の油絵五、六張りを見世物にしている、とある。つまり当初、「油絵は見世物」であった（フロイスはプロイセンのことだろう。英名でプロシア、今のドイツ北部あたりの地域である）。

　実際には、幕末から明治にかけて、油絵を描く日本人は何人もいて、明治六年頃から、高橋由一

文明開化といえば散切り頭

や亀井至一などの名は知られていたし、外国人が持ち込んだものも手に入るようになっていたとはいえ、油絵は一般には物珍しいものであった。そういうことや、これまで挙げた項目すべて含めて考えると、この頃の散髪店が、小さな博覧会場のような役目を果たしていたように思える。

❻ 蝙蝠傘をさした羽織の婦人

散髪屋とは離れて、店先の蝙蝠傘をさした婦人に眼を移してみよう。

蝙蝠傘は「文明開化」のステータスシンボルの一つであった。慶応三年（一八六七）五月の江戸で、すでに「蝙蝠傘」という名称が使われていた。その頃から、雨の日だけでなく晴れていても、この真っ黒な蝙蝠傘をさして歩くことが長らく行なわれていた。もともと羽織は武士が着たことから始まり、男だけが着るものであった。ところが、時々羽織を着た女性が現れる。単純に寒いからといった理由なのだが、「女のくせに、はしたない」というようなことから、女性や子供の羽織はもとより、半纏でさえも着用禁止のお触れが出されたりもしている。

それが、明治四年八月に、平民の羽織、袴の着用許可令が出され、ようやく晴れて女性も羽織をはおることができるようになった。とはいえ、誰もが羽織を持っているわけではない。たとえば、零落せずに暮らしている元武士の妻、あるいは大きな商家の内儀（妻）、あるいは権妻などが羽織を着て外出することが多かった。

権妻とはお妾さんのことで、明治時代の呼び方であり、二十年代まではよく使われている。この挿絵の羽織の婦人は、小説中では元は芸妓であったのが、贔屓の客に見込まれて権妻となっている。

なお、お供をしているのは、出入りの女髪結いさんである。

明治八年の「東京絵入新聞」に、権妻の周旋を頼んだ記事があって、それによれば、支度金五十円、月給十円、おまけに周旋料金も相当かかるとある。当時の「東京絵入新聞」は裏表一枚刷りで一銭であったから、百銭で一円、その計算でいくと、権妻の月給は新聞紙千日分ということになる。

明治四年の散髪店?

明治三十二年から「都新聞」に掲載された「実譚 江戸さくら」の一場面。明治二年、主人公の仙太郎は両国並び床屋の下剃りに住み込んでいたが、明治四年にこのあたりが取り払われ、日本橋浪花町へ新規に開業した伊勢床の職人に住み替え、斬髪の修業をなすこととなった。ということで、「富士床」よりも話が古い。

話の内容からいえば、明治四年以降の散髪店の店内ということになるが、話は実際に小説が書かれる三十年前のことである。この挿絵を手がけた画工の松本洗耳はまだおよそ二歳で、その頃のことを見ているはずもないのだが、明治三十三年当時の画工が想像をたくましくして描いたのだから、ここに紹介しておきたい。

明治33年5月10日「都新聞」

④ 日月七曜速知器
③ 広蓋
⑤ コーヒーと牛乳
⑥ 鼎式の火鉢

女髪結いは何ら変わらない

明治二十三年一月十二日「やまと新聞」掲載
「姨捨山（おばすてやま）」第三十回より

① 畳紙
② ガラス鏡台

婦女子の散髪

明治四年八月に「斬髪勝手」の布告があったとき、髷を落としたのは男だけではなかった。同年十一月の「新聞輯録」第四号に、「近頃、府下にて女の断髪せる多し、ついでに袂を切り袖を細くし、袴をはきて、丈を短くし、幅広の帯を廃して細帯に改めなば無益の費を去ること莫大なるべし」とある。つまり、断髪令の三ヶ月後には、髪を切り、男と同じような服装をした女性が現れたということである。

明治五年二月の「日要新聞」第八号には、最近「みだりに婦女子の散髪せるあり」とあって、外国の婦女子は衣装も髪も飾ることが普通であって、その外国人が我が国の婦女子のザンギリを見て笑っている。もっともザンギリをするようなのは、多くは煎茶店（掛茶屋）などの給仕女などで、ただ奇を好むのみならず、男たちの気を引くためであり、あるいは自惚れの強いお転婆娘のやることであって、実に笑いが止まらない、などと書かれている。

たしかに豊かな髪を落とすのはおちゃっぴいな娘に少なからずいたようだが、明治五年三月の「新聞雑誌」第三十五号に、「浅草蔵前の伊勢屋某、洋風に志あり、妾並びに一子をして断髪せしめ、なお妻をも断髪せしめんとするに、妻深くこれを嘆き不肯しかば（聞き入れず）、ついに強論してその黒髪を断たり」というような、理不尽な行為もあった。

この「無理に髪を切られたおかみさん事件」の一ヶ月後の四月、斬髪勝手の布告は、もっぱら男子に限り、婦女子は衣装も髪型も従前通りであり、御趣意を取り違えることなかれという新たな布告が出た。

前置きが長かったが、髪型に関して婦女子は従前通りと確定。婦女子の髪型を整えるのは、これ

また従前通り「女髪結いさん」にまかせられることとなる。

出張する女髪結い

そこで、ご覧いただく挿絵（22〜23ページ）は、場面は大阪の旅店（旅館）高砂屋の客間。調度品からも、ちゃんとした旅館だと分かる。新聞記事だけの判断だが、少し格が下がると「旅人宿」となり、さらに下がると「木賃宿」という名称で呼ばれるのが一般的である。

中央の中腰の女性が女髪結い。小説の中ではこの男女二人が主役なので、女髪結いに関しては何の説明もないが、「廻り髪結い」といって、お得意さんなどを廻って仕事をする髪結いだと考えられる。おそらくこの旅館に贔屓にしてもらい、専属になっているのだろう。前項の男の理髪師と同様に襷掛けで袖をくくり、前掛けをしている。女髪結いは家で仕事をする場合もあるが、看板は出さず、先方に出向いて仕事をすることがもっぱらであった。

一方、男の髪結いの場合、維新以降は丁髷を落とす人が増えたので、主に江戸時代の話の中で登場する。お得意先で仕事をする「廻り髪結い」の場合は「鬢盥」という容器を持ち運び、その中の水で髪をチョイチョイと湿す。引き出しには、鋏や櫛や剃刀が入っている（図1）。

図1　明治43年4月2日「都新聞」

図3　明治14年11月9日「有喜世新聞」

図2　明治28年12月24日「都新聞」

❶ 畳紙（たとう紙）

髪を結ってもらっている右手の袖先にちらりとのぞいている黒いものは「畳紙」だろう。『大辞林』によれば「厚手の和紙に、渋・漆などを塗り折り目をつけたもの。結髪の道具や衣類などを入れるのに用いる」とある。結髪というのは「髷を結う」ことであって、このように髪結いさんが仕事をするときには、たいがい近くにある。（図2）

❷ ガラス鏡台

四角い鏡の鏡台。もともとは鏡をかける台と化粧道具を入れる手箱は別だったのが、室町時代に合体したのだという。鏡部分は大きさや厚さから輸入のガラス鏡と考えていいだろう。昔ながらの柄のついた丸鏡が登場するのは、新聞挿絵では明治十年代くらいまでである（図3）。値段さえ手頃になれば、実用性からいえばガラス鏡が数段使いやすい。長谷川時雨の『旧聞日本橋』に時雨の幼少時代（明治二十年代初期の頃）を書いたなかに、「祖母のお化粧部屋は蔵の二階だった」「古風な金の丸鏡の鏡台が据えてあった」とあって、すでに明治二十年代に入る頃、「丸鏡は古風」なものとなり、年寄りぐらいしか使っていなかっ

たことが分かる。その旧式の丸鏡は二枚合わせになっているものがあり、これは合わせ鏡として使用されていたが、図4でも使用しているのは年寄りである。

さらに、もう一つおまけに、明治八年九月の「東京平仮名絵入新聞」より紹介しよう（図5）。京都で昼間から酔っぱらった亭主が、湯上がりの女房にじゃれついていたら、女房は「こんな昼間っから」と言ってはねつけたが、亭主がしつこく迫ったので、女房が鏡で打ちつけると当たりどころが悪く、あえなく亭主は昇天。これは鏡が金属製であったからである。

図4　明治13年11月6日「東京絵入新聞」

図5　鏡は鏡掛けから外されている
　　　明治8年9月28日「東京平仮名絵入新聞」

❸ 広蓋

画面右にいる男性の背後に「地袋（地板に接して設けた収納用の小さな戸棚）」があり、その上にある薄べったい箱を「広蓋」、または「乱れ箱」ともいう。『大辞林』には「畳んだ衣服や手回り品などを一時的に入れておくための、浅い箱」とあって、ここでは蝦蟇口式のカバンの一部がチラリと見えて置かれている。ようやく西洋物の登場である。当時、こうした旅行カバンが流行していた。

❹ 日月七曜速知器

もう一点、特殊な西洋物を。柱に何か掛かっている。温度計にしては目盛部分の形がそれらしくない。きっと何かしら新しい文明の利器だろうと、この頃の広告を探したら、明治二十六年十一月の「都新聞」にある「専売特許日月七曜速知器」がそれらしく見える（図6）。文字通り「日月」と「曜日」を示す器械。時計商に売っているのでゼンマイと歯車で動く器械式カレンダーともいうべきものらしい。

図6　明治26年11月8日「都新聞」

❺ 鼎式の火鉢

煮炊きをする三本足で両耳の付いた金属製の器を「鼎(かなえ)」というが、これはその形をした火鉢。珍しいので、それなりに高価なものだろう。鏡台といい、日月七曜速知器といい、この旅館が馴染(なじ)み客専用、いわゆる「一見(いちげん)さんお断り」であることが考えられる。

❻ コーヒーと牛乳

さてもう一つ。羽織を着た若い男は何をしているのか？ これは小説に「コーヒーに牛乳を混じたる滋養液」という一文がある。たしかに注いでいる容器は普通のカップよりも大きい。右手をよく見ると、注いでいる徳利のようなものの首に針金のようなものがついていて、傍(そば)にフタらしきものが転がっている。これは当時の牛乳が入ったブリキカンである。毎朝、牛乳配達が大きなカンに牛乳を入れ、この小さなカンに牛乳を小分けして配達に廻ったのである（図7）。

図7　明治24年10月22日「やまと新聞」

明治二十二年六月の「江戸新聞」に牛乳ビンの広告（次ページコラム参照）があるので、この前後にビン入りの販売も始まったようだが、正式には明治三十三年の内務省令・牛乳営業取締規則から、牛乳はビンに入れて販売することが義務づけられた。

冒頭の挿絵の牛乳は、この男が旅館に注文してとったものだろう。自分で滋養液を作っているくらいだから慣れた手つきである。左手にスプーンらしき物を持っている。牛乳が温まっていればカフェオレとなる。女髪結いも髪梳きの最中なのに珍しそうに視線をやっている。

ここで少し話がややこしくなる。男の傍に日本茶の容器はあるが、コーヒーミルなどが見えない。ということは、コーヒーはすでに旅館の厨房でこしらえて持ってきたということはすぐに思いつくが、そこでもう少し深読みをしよう。実は、この頃「日本代用珈琲」なるものが販売されている（図8）。現在のインスタントコーヒーとどう違うのかは分からないが、滋養に供する目的なので、この若い男がこれを使用していてもおかしくはない。ただ、付近にそれようの容器が見えないが、「鼎」の陰にあるのかも。

だが、ここで注目すべきはその鼎の上にかかっているヤカン。これで湯を沸かし、代用珈琲を溶かして、スプーンでかき回している……ということは充分に考えられる。

図8　明治19年10月10日
「絵入自由新聞」

牛乳広告のいろいろ

明治9年9月26日「読売新聞」

明治18年3月1日「絵入朝野新聞」

明治22年6月23日「江戸新聞」

明治37年10月23日「萬朝報」

明治37年2月5日「都新聞」

明治38年10月29日「都新聞」

明治44年4月21日「都新聞」

縁側で髪を洗う

明治二十三年三月七日「やまと新聞」掲載
「水鳥（みずとり）」第二十九回より

① 盥と金盥

足の爪切り ❸

❷
髪洗い粉

文中に「旅宿へ引き取りて沐浴をさせ」という言葉が出てくる。立派な庭付きの旅宿（旅館）であるから、内風呂もあると思うが、外廊下で髪を洗う女性。ただ、「沐浴」は『大辞林』によれば、「髪やからだを洗い清めること」とある。絵にある通り、髪を洗うだけならそう書くところ、わざわざ沐浴と書いているのは、少なくとも上半身は身体を湯で拭くぐらいのことはするのだろう。もろ肌を脱いでいる腋の下に挟んだ布のようなものは糠袋かと思う。当時の湯屋に行くときは、女性にとって糠袋は必需品であった。

糠袋は石鹸以前、江戸時代には広く使われており、文字通り、木綿袋の中に糠が入っている。明治の初期から石鹸は一般に使われ始めたのだが、長い間、石鹸よりも糠袋のほうが肌をきれいにすると思われていたらしい。糠袋を使うときはゴシゴシこするのではなく、静かに回して使うと糠汁がよく出て、肌をきめ細かにして艶を出すと言われている。

右に控えているのは母親で、持っている（下のほうが煤けている）ヤカンにはおそらくぬるま湯が入っていて、これで流し洗う際の手伝いをする。

❶ 盥と金盥
盥の中に金盥があり、そこにお湯がたまるようにしている。盥は周辺にお湯が飛び散っても、板の間が濡れないように受け皿の役目を果たしている。

❷ 髪洗い粉
盥のすぐ近くにある紙袋らしきものは、髪洗い粉の袋だろう。同じようなものが明治二十年の広告にある（図1）。

洗い粉は白小豆が主成分。また、別の広告（図2）にまったく同じような形で「盥を使って髪を洗う」姿があるのを見ると、どうやら盥を使うのが一般的だったということがうかがえる。

明治二十七年二月二十二日の樋口一葉の日記に、ただ一語「かみあらい」とだけある。これなども一葉が盥か金盥を使って自宅（その頃は下谷龍泉寺町）のどこかで髪だけを洗ったことがうかがえるが、わざわざ記したということは、普段はあまり洗わないということも示している。実際、一度髪を洗うと、髪結いを頼まなければならないので、貧乏生活をしていると、しょっちゅう髪を洗うというわけにはいかなかった。

たいがいの資料に、この時代、湯屋（銭湯）で女性は髪を洗わないということが出ている。おそらく長い髪の毛が排水溝に詰まるので、後始末に困るからではなかろうか。

ただし、「江戸の町家の女性は、入浴のた

図2　明治23年2月24日「やまと新聞」

図1　明治20年1月16日「東京絵入新聞」

縁側で髪を洗う

びに髪を洗ったらしく、洗髪後の散らし髪の粋な姿は、浮世絵の好画材であった」(落合茂『洗う風俗史』)ともあるので、そうだとすれば、掃除が大変だったろう。

日だまりの縁側に集う

　明治三十八年から翌年にかけて書かれた夏目漱石の『吾輩は猫である』を読むと、苦沙弥(くしゃみ)先生の細君が洗いたての濡れた髪の毛を縁側で乾かす場面が出てくる。
　「さてかくのごとく主人に尻を向けた細君はどう云う了見(りょうけん)か、今日の天気に乗じて、尺に余る緑の黒髪を、麩海苔(ふのり)と生卵でゴシゴシ洗濯せられた者と見えて癖のない奴を、見よがしに肩から背へ振りかけて、無言のまま小供の袖なしを熱心に縫っている。実はその洗

図3　明治18年4月14日「自由燈」

髪を乾かすために唐縮緬の布団と針箱を椽側へ出して、恭しく主人に尻を向けたのである」とある。布海苔を使うのも江戸時代から行なわれている。

『吾輩は猫である』には縁側がよく出てくる。主役の「猫」がよく昼寝をして虎の夢を見るのも縁側であるし、すぐ後では苦沙弥先生が「余念もなくアンドレア・デル・サルトを極め込んでいる」し、細君が縁側で濡れた髪を乾かすのにも絶好の場所である。風通しがよく、日当りの良い庭に面した縁側というものが、明治の新聞挿絵でも何だか気持ちのいい場所として、よく描かれている（図3・図4）。

図4　明治22年10月20日「江戸新聞」

❸ 足の爪切り

もろ肌を脱いでいる女性の後ろにいるのは彼女の実の弟である。和鋏（図5）でしきりに爪を切っている。足の爪は硬いので、入浴後が切りやすい。そうしてみると、弟は宿の風呂に入ったのかもしれない。こんなところで切っているのは、明るさを求めてのことだろう。切った爪は、どうするのか。庭に捨てるなら、縁側で切るべきだろうが、やはりちゃんとまとめて屑籠に捨てるということか。

それにしても、自分の家でもないのに、こんな場所で、しかも弟とはいえ若い男の前で、よくもろ肌を脱いで髪を洗ったりするものだ。まあ、それが明治時代だからということかもしれない。

図5　明治42年11月3日「理髪界」第44号

湯屋について

東京では銭湯というのが一般的だが、明治時代の新聞記事には「湯屋」と書かれていることが圧倒的に多い。どれくらいかというと、私のデータベースでは、「湯屋」がおよそ千九百件、「銭湯」が五件、「洗湯」が十六件である。

その湯屋の入口あたりを少し並べてみた。暖簾は戸を開けたときに、脱衣場が見えないようにということで下げられている。

明治8年9月22日「東京平仮名絵入新聞」

明治10年12月16日「東京絵入新聞」

明治17年7月19日「自由燈」

明治32年1月13日「中央新聞」

明治31年10月2日「中央新聞」

縁側で髪を洗う

夏の来客のもてなし

明治二十年七月十九日「絵入朝野新聞」掲載
「千歳の松（ちとせのまつ）」第二十六回より

金満家の家に二人の来客があった。季節は夏。明け放たれた空間にスダレが下がり、ヒゲの主人の背後は、紙障子がとりはずされ、風通しの良い夏障子になっている。

❶ 煙草盆

主人は右手に煙管（きせる）を持っているが、細君の持つ団扇（うちわ）にかくれていてよく見えない。その煙管の先に、手提げがついて持ち運べる煙草盆が置かれている。煙管には葉タバコを細かく刻んだ「キザミ」を詰めて用いた。そのキザミは、煙草盆の隣の蓋のあいた木箱に入っている。

もう少し煙草盆の中の説明をしよう。

一、筒状（だいたいは竹製）のものは「灰吹き」といって、煙草の灰や吸殻を落とすときに用いる。口の中が脂っぽくなったりして、唾を吐いたりもするので「唾壺（だこ）」とも呼ばれる。

二、その右隣にあるのは「火入れ」。中に炭火が入っている。炭に火がおこしてあるので、キザミを煙管の先に詰めたら、それを火入れの炭火にくっつけてスパスパやると火がつく。

40

- ① 煙草盆
- ③ コーヒーか、紅茶か、あるいは……
- ⑥ 砂糖壺
- ④ ポット
- ② アンペラ座布団
- ⑤ ピッチャー

外ではどうやって火をつけるかというと、時代物の小説の挿絵に、火打ち石を火打ち鎌で叩いて火をつけようとする場面があるのでご覧いただきたい（図1）。

❷ アンペラ座布団

主人と客が敷いている、編んだように見える円座は「アンペラ座布団」ではなかろうかと思う。アンペラというのはカヤツリグサの一種で、これを編んで夏帽子にもできるし、こうして夏用の座布団にすることが明治期にはよく行なわれている。

❸ コーヒーか、紅茶か、あるいは……

来客にも煙草盆を出すのが普通だが、ないところを見ると、二人とも煙草をたしなまないようだ。その代わりにお茶が用意されている。ただしここでは洋風の茶碗が置かれている。洋風といえるのはチラリと把手（とって）が見えるのと、中にスプーンがさしこまれているからに他ならない。中身はコーヒーか紅茶だろう。ココアとも考えられるが、ココアが一般的になるのは明治三十年代からと資料にあるので、ちょっと早い。そこで、ここではカップの中身が「コーヒー」なのか、あるいは「紅茶」なのかにこだわってみたい。

図1　明治37年10月5日「都新聞」

国松だったら客に何を出すか

その前に、この挿絵を描いた画工は落款で分かるように「国松」である。「富士床」の挿絵の画工は国松だろうと推測したあの「国松」である。子供のときから横浜で育ち、この絵を描いた半年後には現在の東京、京橋一丁目あたりで舶来品を扱う店を出している（図2）。

その国松の姉ムラは、横浜居留地で手広く商売をしていたイギリス人の貿易業者キングドンという人と結婚している。つまり、国松はイギリス人と身近に接する生活をしていたことになる。そういう国松だからか、彼の挿絵には、コーヒー、あるいは紅茶用のカップを画面に登場させるシーンが実に多い。

さてそこで、イギリス人が義兄弟ならば、国松自身、やはり「紅茶」に親しんだのではなかろうかと思う。が、国松の描くカップの多くが、口の大きい紅茶カップではなく、何となく「コーヒーカップっぽい」ように見える。

実は、明治時代中頃まで「美味しい紅茶」の葉は、日本ではなかなか手に入らなかった。茶自体は日本でも育つので、何とか美味しい紅茶を作ろうと奮闘はしたが、あまり良質なものができなかったのである。そこで輸入ということになる。しかし、当時イギリス領のインド、あるいはセイロン産の上質の紅茶はほとんどがイ

図2　明治21年1月3日「絵入朝野新聞」

舶来品
毛糸編物品々
赤ケット代苧音載
スコーチ毛糸類
フラフ子ル品々
新形男女肩掛
西洋カルタ
西洋小間物品々
毛糸編物教授

東京々橋區中商和ぃ町三番地
歌川國松
上等西洋將碁
代價一圓五十銭

夏の来客のもてなし

ギリスに直行してしまい、日本には最下等の粉茶と呼ばれるようなものしかやってこなかったという（図3）。

それから、少しは良質な紅茶が生産できるようになったのか、あるいは、イギリスから割高の美味しい紅茶が豊富に入ってきたのか、明治十九年あたりから、ようやく新聞に紅茶の広告がよく出るようになった。たとえば、銀座の「風月堂（正式な表記は『凮月堂』）」がケーキやコーヒーなどとともに、紅茶も売るようになった（図4）。これは、高めのお金を払っても飲みたくなるような紅茶が世に出るようになったということだろう。

コーヒー、紅茶、チャクレツ

そこでこの広告をよく見ると、「飲料」の項目に、「コーヒー」と「紅茶」の間に「チャクレツ」というのがある。「チャクレツ」とは何か？ これはチョコレートに違いない。だとすれば「ココア」と同じかどうかである。つまり、粉状になっているか

図4　明治19年3月29日「時事新報」

図3　明治14年11月27日「有喜世新聞」

どうか。

実は、明治十一年に、風月堂では日本で初めて西洋菓子の「ショコラート」つまり、チョコレートを販売している。でもこれは固形で、おそらく齧って食べたと思うが、たしかに溶かせばチョコレート飲料にはなる。

それでは、チョコレートを飲むようになったのはいつからか？ これはすぐに答えがある。同じ「時事新報」の明治十九年四月の広告（図5）に紀尾井町の西洋料理屋「紀尾井亭」で、朝食に「和茶」「紅茶」「コフェー」の他に「チョコラアト」および「ココヲー」が出ている。つまり、ここでは「チョコレート」と「ココア」が別ものとして扱われているが、この広告からは飲物として提供されているとみていいだろうと思う。

いずれにしても、挿絵を描いたのは西洋の新しい物に敏感な国松である。すでにこうしたものを試したことは考えられる。小説中には飲物について何も書いていないのをいいことにして、客には新発売の「チョコレート」あるいは「紅茶」を描くことは大いに可能性がある。とはいえ、ここではやはり、コーヒーだというのが無難だろう。

図5 明治19年4月24日「時事新報」

夏の来客のもてなし

チョコレートを飲んで美人になる

「やまと新聞」に「美人となる秘法」と題して、その第七回（明治二十四年十月二十二日）の「肥満になる法」にチョコレートがちょっとだが関係している。その要点を抜き出してみよう。

まず「美人たるにはその肩や肘などの品柄善きが肝要なり。あって、胃が丈夫であれば「きっと鳥のように肥える事の出来るはずなり」と、どういうわけか、鳥がその丸みのある体の例として挙げられている。さらに、ここからが重要で、「これがその秘伝なり」という内容を、少し長いが参考のため、すべてご披露しよう。

「まず出来の新しきパンを喰らい、朝は午前八時前にコーヒーかまたはチョコレートでも茶碗に一杯飲むをよしとす。朝飯は西洋では三食の中でもっとも分量を少なくし、新鮮なる肉一片、鶏卵ぐらいのものなり。されば、日本でもなるべく少量に食すべし。しかして、朝飯後には暫時運動のために庭へ下りるか、戸外へ出るかして散歩の後、家に帰り、昼飯にはソップでも肉でも、または魚でも気に入ったものを食べるがよし。それからまた食後にはビスケットやまたは卵や砂糖から製したる菓子類を喰うもよろし。こういう風に記したらば、品数も少なきようなれど、実ははなはだ大にして、実際動物界の食類はいっさいこの内に含みあり。また嫌いでなくば、ビールやフランス産の葡萄酒を服用するがよい。酢類はなるたけ避けて、果物類に砂糖を和して喰うように勉め、あまり冷たい湯には入らず、出来るだけは田舎の新鮮なる空気を呼吸し、葡萄時分には葡萄をたくさん食べ、そしてあまり身体を疲労させぬことが肝要なり」。以上。

❹ **ポット**

冒頭の挿絵（41ページ）の場面に戻る。畳の上にじかにコーヒーセットが置かれているのが妙に思える。卓袱台（ちゃぶだい）のようなものがあってもよさそうだが、どうも、この頃はこんなだったらしい。

カップ以外に、畳上に三つの容器がある。一番手前は「ヤカン」のようだが、底が平らになっているので、欧米の料理ストーブにじかに置いて湯を沸かすタイプである。下に敷き台のようなものがあるのは、すでに中には湯が入っているのか、あるいは沸かされたコーヒーであるかもしれない。それならば、これは「コーヒーポット」ということになる。

❺ **ピッチャー**

その向こうのピッチャーのようなものに牛乳が入っていれば、コーヒーを牛乳で割って「ミルクコーヒー」にすることができる。少なくとも明治だけでなく大正時代に入ってからも、コーヒーを飲む場合は牛乳で割って飲むことが多かったことが、新聞記事にも、小説の中にもよく出てくる。

❻ **砂糖壺**

では、ピッチャーの隣にある蓋付きの容器は何か？ 蓋付きなので砂糖壺だろう。砂糖が湿気な

いようにしてあるということだ。しかし、現在の砂糖壺よりもだいぶ大きい。それならば、少し嵩の張る「角砂糖」が入っていると考えたい。角砂糖は、明治二十二年の新聞広告（図6）などに出ているので、この頃から一般に使われ始めたのではなかろうか。

角砂糖は、一般的な資料では明治四十年代に初めて国産品が作られたと言われているが、この広告には「製造致し広く販売」とある。当時、すでに代用珈琲として「コーヒー入り角砂糖」というものが出回っていたので、普通の角砂糖を作ることも、そう難しくはなかったはずである。

少しあとになるが、「読売新聞」に連載された尾崎紅葉の「青葡萄」の第十七回（明治二十八年十月四日）に、コップにウイスキーと角砂糖を入れて飲むという場面があり、挿絵にガラス製の砂糖壺があって、中の角砂糖が透けて見える（図7）。

図6　明治22年4月28日「東雲新聞」

図7「青葡萄」の一場面より
明治28年10月4日「読売新聞」

砂糖は健康の素

先に紹介した「美人となる秘法」でもお分かりのように、当時は女性に限らず、誰でもが「太っていることが健康」と言われていた。そのために飲物に砂糖を入れることが流行り、その他にも滋養剤としてさまざまなものが売り出された。その理想の姿は別として、「健康」という言葉が喧伝(けんでん)され、一種の「健康ブーム」があった。そこで、ここまでの話の展開から、この二人の客人は煙草を喫する代わりに、コーヒーにいくつの角砂糖を入れてかきまぜたのかと、スプーンの入ったカップを見て思うのだが……。

待合の帽子置場

明治二十年七月二十三日「絵入朝野新聞」掲載
「千歳の松（ちとせのまつ）」第三十回より

一見、金満家の家に来客があったように見えるが、場所は待合である。待合とは「待合茶屋」とも言って、人と待ち合わせる場所のこと。ただし、駅の待合室などと違って、この場合は芸妓などが活躍する花柳界の中にあり、こうした座敷があって、待ち合わせや、男女の密会もあり、芸妓を呼んで遊興にふけったり、酒食もできる。ちなみに、この待合は東京新橋の一角にあるという設定である。

❶ **パナマ帽**

さてこの二人の男。和服の男は金貸し業。右に畳んであるのは夏羽織だろう。目の前には煙草盆、右手に煙管を持ち、夏座布団を敷いている。部屋の右にある「地袋（じぶくろ）」の上には帽子が二つ置いてある。おそらく右の「パナマ帽」らしき帽子が彼のものだろう。パナマ帽は、まさにこの頃に流行っていたが、まだ高価だったのでお金持ちの持ち物であった。

❷ ヘルメット帽
❶ パナマ帽

❷ ヘルメット帽

左の白いのは、「ヘルメット帽」と呼ばれた夏帽子の一種。普通に考えれば洋服の男のものに違いないのではあるが、和服にヘルメット帽をかぶることも普通に行なわれていた。以下の二点の挿絵（図1・図2）にあるように、和服にヘルメット帽という事例のほうが、新聞挿絵では圧倒的に多い。

このような和洋折衷は、日本人が徐々に西欧化する過程であり、ファッションに関しても、当時の男性にとって、日本人でありながら、いかにして無理なく、あるいは無理して西洋に近づこうかという試行錯誤の時代だったと言える。

ヘルメット帽というのは、よく昔のアフリカ大陸探検隊などが、暑さや危険を避けるためにかぶっていた帽子で、硬くて厚い兜状の帽子を当時は「ヘルメット帽」あるいは「ナポレオン帽」と呼んでいた。よく官吏がかぶっていたと書く資料もある。ちなみに、図2で足に編上げのスパッツを履いた人は裁判官である。

図2　明治24年2月20日「やまと新聞」　　図1　明治22年9月5日「江戸新聞」

代言人

ここでまた待合に戻ろう。

洋服の男は、小説の中では悪代言（悪い代言人）ということになっている。代言人とは現在の弁護士のことで、明治二十六年の弁護士法で名称が変わるまでこう呼ばれていた。悪人とはいえ、代言人も堅い商売であるし、裁判所や役所に出入りすることもあるので、官吏並みにヘルメット帽をかぶっているのだろう。

ちなみに、井上光郎著『写真事件帖』によると、「東都の花柳界は二十五ほどあったが、なんといっても柳橋が一段格が上で、新橋がこれにつづき東都二橋とよばれた。柳橋の客は富豪や商人で、金離れがよく遊び慣れており、新橋はどじょう髭の官員や御用商人」が多かったという。ここで言う「どじょう髭」は下級官吏で、上級官吏は「なまず髭」と世間では呼んでいた。「官員」は「役人」のことであり「官吏」とも言う。

夏の飲み物

この日は暑かったようだが、ちゃんと上着を着ている。それでも、そうとう汗をかいたらしく、くしゃくしゃになったハンカチーフが手前に無造作に置いてある。その手前には、この代言人が常用している巻煙草のシガレットケースが開かれている。さすがに、洋服に煙管というわけにはいかない。

二人の前にあるガラスコップにはスプーンがつっこまれていて、すでに中身は空っぽとなってい

る。おそらく麦湯を飲んだのだろう。麦湯は麦茶のことで、たいがいは砂糖を入れる。きっと手前の盆に載っている容器には砂糖が入っていて、スプーンでかきまぜて飲んだのだろう。話がはずみ、麦湯を飲み終わった頃に、待合のお運びさんが、何やら洋酒らしきビンと、足付きのコップを運んできた。お運びの女性は前垂れ（前掛け）をかけている。夏なので、障子は風通しのよい夏障子になっている。

帽子掛け

興味深いのは、この待合では、帽子掛けというものを設けていない。この部屋のように地袋の上に置ければいいと思うが、そうでない場合は、やはり帽子掛けというものが必要になってくる。帽子は洋服とともに西洋から入ってきたので、当然、帽子掛けもいっしょにやって来たはずである。帽子は丁髷を落として頭が寂しいからという理由で、大いに取り入れられたという話がある。明治五年十一月の「新聞雑誌」第六十七号に、京都では「散髪しても良し」という布令があって、我勝ちに髷を落とし、同時に大阪・神戸の洋品店にあった帽子があっという間に売れ尽くしたという。それだけでも帽子の人気の程は知れるけれど、外出から帰って、帽子を脱いだあと、どこに置いたかということはなかなか資料には出てこない。

維新以降、日本人は帽子が気に入ったようで、いろいろな階級の人たちがさまざまなタイプの帽子を愛用することが途切れずに続くことになる。そうなると自然のなりゆきというか、庶民の世界にも「帽子掛け」が登場していたことをうかがわせる記事が、明治十九年三月二十五日の「時事新報」の投書欄にある。

それは湯屋での話。着てきた洋服を着物置場の角箱（脱衣箱の一種）に、兵隊服同様に丸め込んで入れたくない。そこで一つの案として「着物置場には一方は角箱、一方にシャップ掛けのごときものを横に一尺五寸位ずつ隔てて打ちおかば、これにて事足りるべし」とあって、この頃すでに「シャップ掛け」つまり「帽子掛け」は使用されていたようである。

自宅での帽子の置場

公共施設での帽子掛けの様子は少しうかがえたが、個人の家ではどうだったのか。

当初の帽子の多くが輸入品であったのと同様、それなりの帽子掛け（最初は輸入品であったろう）はどこで売っていたのか？おそらく東京であれば銀座あたり、横浜であれば居留地近くの唐物屋（洋品店）を探せば何とか手に入ったはずである。そうまでして手に入れた帽子掛けを自宅の応接間などに仕掛けることは、ステータスシンボルとしての意味があったろうと思う（図3）。

たとえば、帽子をかぶった日本人の来客

図3　明治19年8月28日「絵入朝野新聞」

待合の帽子置場

があった際、「私の家には、こうして帽子掛けというものがありますので、どうぞお使いください」と言わないまでも、何だか時代の先端を行っているような気分になっただろうと想像できる。

簡単な帽子掛けは、明治二十年代には勧工場（安い日用品等を売る大きなスーパーのような店）で買えたようだ。安いということは国産品だということである。四畳半の部屋で生活する若い男の部屋にも帽子掛けがある（図4）。

でも、これらは都会での話。旅行先の旅館等に帽子掛けはなかったようで、明治二十六年十二月の「中央新聞」に「携帯用の帽子掛け」の広告が載っている（図5）。

図4　壁には帽子掛け、机上には孔雀の羽根が飾られている
明治28年10月2日「読売新聞」

図5　明治26年12月10日「中央新聞」

明治の男は帽子が好きだ

明治時代はさまざまな帽子が流行した。多くは着物姿に帽子という和洋折衷式であった。今の時代から見ると、どれもが個性的である。

A／トルコ帽
明治17年1月25日「東京絵入新聞」

B／ラッコ帽
明治19年1月12日「絵入朝野新聞」

C／トルコ帽
D／中山鍔広帽子
E／中山鍔広帽子
明治23年2月14日「日出新聞」

F／軍人帽子
G／山高帽子
明治24年4月29日「大阪毎日新聞」

H／ホック掛け帽子
明治25年10月10日「日出新聞」

I／名称不明の鍔無しキャップ
J／中折帽子
明治26年1月2日「やまと新聞」

K／ナポレオン帽（ヘルメット帽）
明治26年11月3日「日出新聞」

L／山高帽子
明治26年11月25日「都新聞」

M／おそらく麦稈帽子
明治28年7月4日「都新聞」

N／鳥打帽子
明治32年5月2日「都新聞」

帽子の鑑定はIを除き、『東京風俗志』(中) 135ページから

待合の帽子置場

氷店の季節

明治二十二年七月十一日「江戸新聞」掲載
「夏の夜（なつのよ）」第四回より

4 胡瓜ビンのラムネ
5 ビール
2 アイスクリーム金四銭の札
3 かき氷器
6 床几の上に敷かれたケット

❶ 「氷」の目印　　❼ 氷店の植木

よく描かれた「氷店」の場面。ただ、夏以外に氷は出さないので、それ以外の季節には「水屋」あるいは「水茶屋」などと呼ばれていた。左の矢絣の柄の着物を着た婦人が持っているのは日傘。縁にステッチらしきものがあるので、かつての蝙蝠傘よりはお洒落なものとなっている。様子からして、若い男に道を尋ねているのだろう。礼儀としてさしていた傘は横に少しはずしている。という情景なのであるが、小説中にこの男女のやりとりは一切描かれていないだけでなく、男性二人が何やら相談しているというだけで、この氷店のことさえ一切触れられていない。

当時の新聞小説では、「この挿絵については次回くわしく……」などと、文章と挿絵がずれて掲載されることがよくあるのだが、どういうわけか、この場面が小説にないという不思議な挿絵である。挿絵には「秀刀」と彫り師の名前はあるが、画工の落款がない。でも、こういう凝った絵を描くのは「国松」しかない。国松ならば当時大流行りの「氷店」には当然通っただろうし、どうしても描きたかったのではないか。

一つだけ考えられるのは、小説家の原稿が間に合わず、とにかく「二人の男の相談」のことだけが決まっていて、「あとは、あなたの好きなように」と言われ、そこで好きなように描いたのがこの場面ということか。理由はどうであれ、このような楽しめる挿絵を描いてくれたことに感謝するしかない。

❶「氷」の目印

おそらく布製の「氷」の目印は、明治十六年に「東京氷室」という氷の販売店が大きな広告（図1）を出しているので、その頃に氷店の店頭にお目見えしたと思われる。

氷店というものは諸説あるが、文久二年（一八六二）、中川嘉兵衛という人が横浜で始めたのが最

図1　明治十六年八月五日「絵入自由新聞」

初と言われる。東京にもほどなく入ってきて、明治七年六月「新聞雑誌」第二百六十一号によれば、銀座、京橋、十軒店（現在の日本橋室町三丁目）あたりの氷店では、「青々たる樹木を植え、棚には「数十品の洋酒類を陳列」、椅子があって、ランプも使っていたというから、暑い夏の夜にも繁盛していたことがうかがえる。

氷が出始めた頃は、「天然氷」を苦労して産地から運び、氷蔵で保管して使っていたが、明治十七年頃から、アンモニアを使用して機械的に製造した「人造氷」が世に出るようになった。この挿絵の時代は、その双方の氷が入り乱れて販売されていた頃である。

❷ アイスクリーム金四銭の札

柱に「アイスクリーム金四銭」のお品書きの札が下がっているぐあいに、「これが美味いんだ」とばかりに、この札を目立つように掲げたと考えたい。国松はきっとアイスクリームが好きだったのだろう。

アイスクリームは、明治二年六月、横浜馬車道に「あいすくりん」という名称で売り出された。ただし、最初のものはシャーベット風であったと言われている。

明治八年九月四日の「東京平仮名絵入新聞」の広告欄に「氷菓子アイスクリーム、右製造器械ならびに製方伝習とも定価金六十銭でさし上げます」というのが載っている。作り方を教授すると

いうのだから、お金持ちの家庭では取り入れただろうし、当然、これを商売にしようとする人もいたはずである。

のちに勝海舟の三男と国際結婚をすることになるクララ・ホイットニーの『勝海舟の嫁　クララの明治日記』の明治九年六月二十日に、上野精養軒でアイスクリームを買おうとしたができなかったと書かれてあり、さらに、精養軒ではアイスクリームは休日である日曜日にしかないということからも、アイスクリームに馴染みがある西洋人でさえ、そう頻繁には味わうことができなかったことがうかがえる。

庶民は氷水で我慢

その二年後、「読売新聞」の広告に、両国若松町の西洋菓子店「凮月堂」で、洋酒入りボンボンの他に「アイスキリム」という名でアイスクリームが売られていることが載っている（図2）。

この中に、おそらく一人前ということだろうが「五十銭より」とある。これが、ちょっと奮発すれば食べられる金額かどうかといえば……明治十四年、暑い日にアイスクリームを食べたいけれど、氷水一杯で我慢したなどという話もあり、明治十六年になっても、銀座通りの氷店では氷水一杯四銭で、

図2　明治11年7月24日「読売新聞」

アイスクリームは庶民には高嶺の花だったという記事がある。

それと比べて、この明治二十二年の挿絵の「アイスクリーム金四銭」はだいぶ庶民的な値段になっている。きっと国松あたりでも手軽に食べられるようになったのだろう。

❸ かき氷器

アイスクリームの柱の陰にかくれてよく見えないが、ねじり鉢巻のお兄さんが「かき氷」を削っている。この道具は大工道具の鉋のようなものを仕掛けている。原理は鰹節削りの道具とほぼ同じだが、今では鰹節削り器自体が珍しくなってしまったので、実際の広告をご覧いただこう（図3）。

ちなみに、このお兄さんの足元がチラリと見えて、歯の高い下駄を履いている。これは足駄といって、男女の別なく、水場で働くとき、あるいは雨天で道悪のところを歩くときに使う下駄である。

図3　明治43年6月14日「都新聞」

❹ 胡瓜ビンのラムネ

奥の棚に並んで立てられた尻のコロリとしているものは、ラムネのビンである。当時は「胡瓜ビン」と呼ばれていた。今知られているビー玉の栓が入った特殊な形のものは、明治二十年頃から登場したという。

日本で最初のラムネは、明治元年、東京築地で中国人の蓮昌泰が製造をしたということから始まっている。初めて飲んだ日本人が、とたんにゲップが出てびっくりした話はまだ見つけていないが、この奇妙な飲物は敬遠され、実際に買って飲んだのは外国人ばかりであったという。ところが、明治十八、九年、東京周辺でコレラが大流行した際、天然氷は危険なので、ラムネを飲むといいという宣伝がなされて、ようやく日本人の間でもラムネが飲まれ始めたという。コレラ流行からわずか三、四年後であり、ちょうどラムネが定着し始めた頃ということになる。

胡瓜ビンで殴る

さてここで、胡瓜ビンの描かれた挿絵を一つ紹介したい。部分を拡大したので、胡瓜ビンの栓の部分がまだコルクであったこともよく分かる（図4）。

この絵は、明治十九年五月の「絵入自由新聞」に掲載された、小説「夢の浮橋」からの一場面で

図4　明治19年5月23日「絵入自由新聞」

ある。話は、明治九年十月の出来事ということになっている。場所は東京新富町の島原と称した遊廓。ある夜、ビールを飲んで一杯気分の西洋人が、娼婦に騙されてポケットに入ったドル札を五枚盗まれ、怒って女を殴ろうとして……、手に持っていたのが胡瓜ビン。

たしかに、この頃、ラムネを飲むのは外国人ばかりだということだから、合点がいくが、なぜ、胡瓜ビンを持ち歩いていたのか。これも当時の小説にはありがちのこと、文中には一切胡瓜ビンのことは出ていない。しかし、内容とは別に、この頃、コレラの流行の真っ最中、この絵でラムネを飲んでみようかと思った人がいたかも……。

ついでに、殴る道具いろいろ

胡瓜ビンで殴るというのは、実に希有な例だけれど、三面記事の喧嘩や争いで登場する「殴る道具」として、突出して多いのは「下駄」である（図5）。ついで「煙管」（図6）、その次が「箱枕」（図5）。

図6　明治18年3月8日「絵入朝野新聞」　　図5　明治29年12月5日「都新聞」

だろうか。「徳利」も多い。いずれも身近にある生活道具である。他には「文鎮」「砥石」「鉄瓶」「溝板」「天秤棒」「蝙蝠傘」「火箸」「擂粉木」「心張り棒」「そろばん」「かなづち」「どんぶり鉢」「羽子板」「拍子木」などがあり、洋風なものでは、やはり「ステッキ」が多く、珍しいのは「ベルモットのビン」というのもある。和風のものは説明の必要なものがあるかもしれないが、ここでは割愛する。

❺ ビール

ラムネの胡瓜ビンの下に並んでいるのは、ビールビンだろう。ビンの首に長方形のラベル、胴体に楕円形のラベルがあるのは、当時の広告ではビールしかない。

ビールは幕末に日本にやって来た西洋人が日常的に飲むために自国から持ち込んでいた。それでは量が足らず、明治に入ってから、どうしてもビールが飲みたい在日外国人によって日本製のビールが作られている。

明治六年の斎藤月岑著『武江年表』に、これから流行りそうなものとして挙げた中に「麦酒（ビール）」がある。つまり、まだ一般的ではないけれど、もうそろそろ流行りそうな気配はあったらしい。その二年後の「読売新聞」の投書欄には、東京に来てびっくりしたことの一つに、文明開化が大流行とはいえ、おさんどん（炊事などをするお手伝いさん）がビールを飲んで酔っぱらっていることも挙げられている。

新聞広告だけ見ていると、明治十七年頃から、さまざまなビールが発売されているところから、実質的にこの頃から、ビールが一般的になってきたということがうかがえる。ここでは以下に明治二十二年の広告から四本を紹介しよう（図7〜図10）。

洋酒のラベル三題話

今では、ビールと洋酒とは異なるジャンルに色分けされていると思うが、明治時代にはまだビールは洋酒の一部として認識されていた。前述（61ページ）の明治七年六月の「氷店」の記事に、氷店の棚には「数十品の洋酒類を陳列」とある中には、ビールが入っているはずである。

特筆すべきは、洋酒には銘柄のラベルが貼ってあるが、これが洋酒に馴染みのない人たちには、当初、何だか奇麗な紙っぺらと思われていたのか、いろいろと勘違いの事件が起きている。

明治十二年の「読売新聞」によると、横浜美春町の山崎おとらの家に一人の強盗が入った際、おとらが煙草盆の引き出しに入れた洋酒のラベル数枚を強盗に渡したら、賊は紙幣と勘違いして大喜びで出刃包丁を忘れて逃げ去ったことがあった。それにしても、賊もラベルか紙幣か分かりそうなものだ。ただ、勘違いしたとな

図10「軍艦ビール」
明治22年8月17日
「江戸新聞」

図9「三星ビール」
明治22年6月23日
「江戸新聞」

図8「東ビール」
明治22年3月29日
「絵入朝野新聞」

図7「東陽ビール」
明治22年2月11日
「絵入朝野新聞」

氷店の季節

れば、四角いラベルだったに違いない。そうだとすれば、洋酒は四角いラベルの貼ってある葡萄酒だったと考えられる。

ではなぜ、おとらは、洋酒のラベルを引き出しにしまっていたのか？ これはラベルが奇麗だったので、ビンは空きビン屋に売って、ラベルははがして取っておいたのだろう。だとすれば、おとらは洋酒ラベルのコレクターの走りだったということにもなる。

この話と反対の事件もある。明治十六年の「東京絵入新聞」に、大塚おくま（三十七歳）が、浅草柳原町へ仕事の用で出向いたとき、急いで帰る途中、洋酒のビンに貼るような銅版刷りと見える美しい紙が三枚落ちていたのを、子供のおもちゃにでもしようと持ち帰って夫に見せると、これが正真正銘の五円紙幣であった。こんな高額な紙幣を持ったことがないから、こういうことが起きる。そうだとすると、前の話の強盗でも、ラベルを本当の五円札と思ったのも無理はないのかもしれない。

この話と、さらに逆の話がある。明治十九年の「読売新聞」に、本所の米屋の女房おひろが、客から受け取った五円紙幣だと思ったものが「桜田ビール」（図11）だったということがあった。しかし、桜田ビールのラベルは楕円形なので、いかに五円紙幣を見ることが稀とはいえ、うっかりした話だとも思うが、まだ維新から二十年そこそこ、まさにラムネを飲んでゲップやシャックリの連続であたふたしていた時代だということが、よく分かる。

ここで、参考に、新聞挿絵と同じ明治二十二年に新聞広告に出た葡萄酒をご紹介しよう（図12～図15）。この明治二十二年は「大日本帝国憲法」が公布され、翌年には、ようやく「帝国議会」が開かれたので、それにちなんだ銘柄もある。

図13「香寠葡萄酒」
明治22年1月1日
「絵入朝野新聞」

図12「国開葡萄酒」
明治22年1月1日
「絵入朝野新聞」

図11「桜田ビール」
明治19年6月5日
「読売新聞」

図15「憲法葡萄酒」
明治22年8月4日
「江戸新聞」

図14「薬用葡萄酒」
明治22年1月3日
「絵入朝野新聞」

氷店の季節

❻ 床几の上に敷かれたケット

氷店の店先には、床几の上にケットが敷いてある。ケットとは毛布のことであり、獣毛を使用しているので、農耕民族の日本ではほとんど製されず、多くは大陸からの輸入品で、高価であり贅沢品であった。明治になってからは、洋式軍隊の軍服など、洋服の需要が高まり、明治十二年に東京千住（現在の荒川区南千住）に官営の「千住製絨所」をはじめ各所に毛織物の工場が造られた。実際、軍隊では野営のときなど毛布は必需品であった。その代用になるものがなく、すべてが国産品になるにはだいぶ時間がかかったようだ。

とはいえ、この挿絵の描かれた明治二十二年のどこにでもあるような氷店に、ケットが敷かれている。ようやくケットが一般的に使用される時代になっていたようである。

❼ 氷店の植木

前述した明治七年六月の「新聞雑誌」の記事に、氷店では「青々たる樹木を」植えたとあるのは、同様の記述を他に見ていないが、わざわざ描かれているところをみると、もしかすると、当時の夏の氷店では見慣れた光景だったのかもしれない。

この「青々たる樹木」、見た目は「杉」か「樅」のように見える。たしかに杉の葉は蚊取り用の線香にもなるし、使い方によっては殺菌効果があるとはいっても、ここにある理由としてはもう一つ釈然としない。それでは「樅」か。もしかして、クリスマスツリーに使ったものが、シーズンオフにここに貸し出されてきたのか……。今のところ、これしか考えつかない。

氷店 夏の日の楽しみ

『明治東京逸聞史1』に、「氷店というは、明治に出来た新商売であるが、初めはただ氷を砕いて、水の中へ入れて出すのに過ぎなかった。ついで鉋（かんな）で削ることを思いつき、雪片のようにしてコップに盛り、それに砂糖をかけて出した。それよりしていろいろのものを和して、その味を調えることが始まった」とある。その氷水の種類が、明治二十八年九月一日の「風俗画報」にある。それを羅列すると、氷水、氷あられ、雪の花、氷汁粉、氷蜜柑、氷レモン、氷葡萄、氷白玉、氷玉子、氷いちご、氷ラムネ、氷薄茶などが紹介されている。以下、氷店の様子である。挿絵で見ると、明治十六年には椅子とテーブルの店が登場している。テーブルには足付きのグラスがあるが、これは洋酒用だろう。氷用には普通のコップが主に使われていたようで、現在お馴染みのかき氷用の足付きの容器は、挿絵ではまだ見たことがない。

明治11年4月26日「東京絵入新聞」

明治19年7月18日「改進新聞」

明治16年7月11日「絵入朝野新聞」

氷店の季節

雨の日の拵え

明治十九年八月十三日「絵入朝野新聞」掲載
「金貸気質(かねかしかたぎ)」第十二回より

長屋の「溝板(どぶいた)」の上に立つ羽織を着た婦人、昔は殿様の奥様、今は生活に困ってわずかの金を元手に小金貸しをしている。この日も取り立てに来ているが、羅宇屋(ラォや)は雨では商売ができないから、当然借金を返すことはできない、という場面。

婦人の持っているのは「蛇の目傘」。前項の「氷店」での婦人が傘を少しかしげて、男と会話をしているのと同様、ここでは、傘を少しすぼめて半開きの状態で、室内の男と会話をしている。

❶ 雨の日の傘

洋傘に対して、我が国固有の紙を貼った傘を「和傘」というが、古くは「唐傘(からかさ)」と呼ばれていた。「唐」といえば中国大陸のことをいうので、もともとは大陸から来たということらしい。その唐傘の中から、元禄時代に、この絵にもある「蛇の目模様」の傘が作られ、広まった。他に「番傘」というのがあって、これは店の名前や住所が書かれてあり、番号を書き付けてある貸し傘のことである。たとえば商店や宿屋などで、お得意のお客さんが来ている間に、にわか雨があった際に貸し出す。

❶ 雨の日の傘

❹ 羅宇屋の背負い式の
商売道具入れ

❸ 腕に提げた布

❷ 雨の日の下駄

❷ 雨の日の下駄

雨の日は、そのための下駄を履く。当時は今のように道が舗装されてはいなかったので、雨が降れば路面はドロドロであったり、水たまりもあちこちにあるので、下駄の歯の高さが高い。これを足駄と言ったり、高下駄とも言ったり、高下駄とも呼ばれていた。足袋を履いている場合は、この絵にもあるように足先が汚れないように「爪皮」というものをかける。さらに、当時の婦人服の裾は長かったので、裾が汚れぬように、それを少したぐり上げて、腰の少し下あたりで、「しごき」という紐で押さえて縛り、ずり落ちないようにしている。この絵でもその「しごき」の結び目が見える。

樋口一葉の日記に登場する傘

樋口一葉の日記には、時々「傘」のことが書かれている。その一部を並べてみると、一葉の家を中心にした当時の傘というものの扱われ方がよく分かる。

A 明治二十四年八月八日、
「日は薄ぐらく成たれど、人のみるらんわずらわしくて、傘はなおかざしたり」

この日は特に日差しが強かったのか。上野の図書館に行った帰り、ようやく日は陰ってきたけれど、しとどに汗をかいて急いでいる姿を人に見られるのがわずらわしいので、持っていた傘をかざして少しでも日の光を避けようとしている。つまり、この時の傘は日傘として使われている。

B　その翌日、

「洋傘二本張換えさす。一ツは甲斐絹二重張、一ツは毛繻子の平常持也。双方にて壱円十銭という」

毛繻子の傘が平常持ちというのだから、前日に使ったのは、この傘だと思われる。甲斐絹は上等なので、いざという時に使うのだろう。しかし、二本も修理に出すということは、雨が降ったときのために、少なくとももう一本くらいは持っていると思われる。

C　明治二十五年三月二十四日、

「大雨。（中略）師君に一覧をこわんとて、大雨中家を出づ。雨傘というもの一ツもなければ、小さやかなる洋傘にしのぎ行く。雨はただ、いる様にふるに、いと高き下駄の爪皮もなきをはきて汚泥なる道を行くに、困難なることおびただし。師君のもとへ参りつきし頃は、羽織もきものもひたぬれにぬれぬ」

少なくとも、張り替えに出した洋傘を二本持っていたはずなのに、約半年後には、妹が使用中なのか雨傘がないという。小さい洋傘というのは、Aの日傘のことだろう。それを仕方なくさして、高下駄はあったけれど、爪皮がなかったので、羽織も着物もびしょびしょになってしまった。やはり、雨天にはそれなりの身支度をしなければならないことがよく分かる。

D　同年八月二十八日、

「晴天。野々宮来らる。（中略）『いざ』とて帰宅されんとするに、同君所持の西洋傘及び我家のも合せて三本ほど、いつのまにかうばわれたるもいとおかし」

野々宮氏持参の傘は西洋傘とわざわざ明記しているので、樋口家の傘は和傘だったのかもしれな

い。それにしても、来客中に玄関先の傘を盗まれるというのも珍しい、と思ったが、前年十月の「国会」という新聞に、この頃、たまたま一葉が住む本郷あたりで靴傘類の泥棒が流行しているという記事がある。

E　その傘が盗まれた翌日、野々宮氏が再び来訪、

「洋傘を人より二本もらいたれば」とて一本を我家に送らる」

とあって、樋口家に洋傘が一本やって来る。また、一葉が「傘」「西洋傘」「洋傘」と使い分けて書いているところから、「傘」とだけあると「和傘」かとも思えるが、この時代になると、どうも「洋傘」も「傘」とだけ書く場合もあったようである。

F　明治二十八年四月二十四日の午後、馬場孤蝶が来訪、夕食を共にし、さらに話し込んでいると、

「雨俄かに降出ぬるに、かさを参らす。『駒下駄にては如何』と、女ものにておかしけれど、それをも参らすれば、笑いてはきゆく」

貸した傘が二年半前に野々宮氏からもらった洋傘かどうかは分からないが、女ものとはいえ駒下駄を貸したのは、普段履きの下駄よりも高さがあるゆえである。

G　同年五月四日、馬場に傘を貸してから十日後、再び馬場と平田禿木が来訪。

「ものがたる事多し。ふけて帰らるるに、雨降り出づ。平田ぬしに傘のなければ、ここなるを参らせぬ」

馬場は、きっと借りた傘を持参したのだろうが、平田は持っていなかった。そこで、一葉家にあったもう一本の傘を貸している。つまり、この時に一葉家には最低二本の傘があった。

H　同年五月二十八日、「此夕べ眉山君、おとついかしたる傘を持参」

二日前には川上眉山が初めて一葉宅に来た。明治の初期、蝙蝠傘が大いに流行った際には、男性は、晴れていてもステッキ代わりに傘を持つことが普通に行なわれていたのだが、こうも一葉の家で貸し傘がひんぱんに行なわれているところをみると、この頃、男は特に日傘としての蝙蝠傘を持ち歩くことは少なくなっていたようだ。

婦人用の傘について

黒い蝙蝠傘から出発した婦人用の日傘は、鹿鳴館時代と言われた明治十八年頃から、柄が長く肩幅程度のお洒落で小振りなものが出回り始めた。一葉が二十四年頃に小さな洋傘を使っていたのだから、すでに一般的になっていたようだ。ただし、小さいのは実用的でないこともあり、また急激な「西洋かぶれ」の風潮の反動として、明治三十年代には「元禄時代風」がもてはやされ、雨の日には蝙蝠傘より「蛇の目傘」がいい

図1　明治31年12月27日「中央新聞」

雨の日の控え

図2　明治11年12月12日「東京絵入新聞」

図3　明治23年9月26日「やまと新聞」

とされるようになった。もう一点、蛇の目傘の挿絵をご覧にいれよう〔図1〕。このほうが「蛇の目」の紋様がよく分かる。

ついでに「番傘」も三点を並べて見ていただきたい。

【図2】小間物屋「南歌」と書かれた番傘。風が強いので、傘は半開きである。着物の裾が濡れるため、裾をはしょっているので、下着の腰巻きが見えている。足は素足に高足駄。

【図3】碓氷峠を超した松枝の甲府屋という宿を発とうとしたら大雨で、おまけに連れが病気

図4　明治32年3月21日「読売新聞」

【図4】裸足に尻端折り(しりばしょ)りをした男が、番号の入った番傘をさしている。小説中には小石川の「釜屋」という粋なところの傘とある。風雨が強いと、こうして半開きにして歩くことが多い。

❸ 腕に提げた布

よく見れば左腕に何やら布らしきものを提げている。実はこれが何なのかよく分からない。この時代、商品化された袋物は発売されていない。それでは、雨に濡れたときのことを考えての手拭いだろうか。ということになると、布の柄が洒落ている。ということになると、貸した金子(きんす)を回収した際に包むのに使う「風呂敷」ということが考えられる。きっと濡れないように腕に提げているのだろうが、いつの世も、雨の日の外出は面倒である。

雨の日の拵え

❹ 羅宇屋の背負い式の商売道具入れ

羅宇屋というのは、煙管に蒸気を通して中に詰まったヤニを掃除したり、すげ替えたりする商売。「羅宇」は東南アジアのラオスから渡米した黒斑竹を煙管の管に使用したからだと言われている。普段の羅宇屋の仕事ぶりの挿絵を一点ご覧いただこう（図5）。

梅雨の支度

明治四十四年六月五日の「都新聞」に、「梅雨の支度」という見出しの記事がある。

まず最初に「垣に名もなき蔓草が這って花白う咲く梅雨の空ともなれば（中略）雨傘と足駄は離されぬこと勿論」とあって、「蛇の目傘」の項目を見ると、この年の蛇の目の色の流行について書いてある。新聞挿絵では白黒でしか分からないが、そう言われれば蛇の目に色があってもおかしくはない。

それによると、「在来の色合いは黒と渋、今とても廃りたりと言うにはあらねど、今年は薄鼠及び鶯が流行せり、婦人用としても薄鼠なれど、ごく若い令嬢向きには退紅色がすこぶるふさわしるべく、また『天変り』とて、小さな模様や定紋など透かしたるものもやや流行の気味合いあり」なのである。最後の「天変り」には、「透かし」が入っているという。遠目からでは「透かし」の模様はあるかないかも分からないと思うが、使う人だけは、ちょっと見上げると、その模様が浮かび出て見える。こういうのを「風流」というのか、雨の日の楽しみにするという日本人ならではの

図5　明治14年12月1日「東京絵入新聞」

アイデアと言えるのだろう。

もう一つ、「番傘」についても、短いながらも、わざわざ項目を割いている。

「大黒傘と一概に言えど、これは美濃産と紀州産あり、一番手堅く丈夫なのは美濃の赤版にて、これは印を付けて四十七、八銭、普通ものは三十銭以上なり」と、番傘のことを「大黒傘」ということが載っている。あわてて『大辞林』を開くと、「番傘の別名。〔元来は江戸時代、大坂の大黒屋で作った番傘〕」とある。さらに「轆轤」というのは「唐傘の中央の部分で、骨を束ねている所」とある。なるほど、番傘はどうやら蛇の目傘と比べると、丈夫なことが売り物だったようだ。

他に「足駄」や「爪皮」についても説明があるが、こちらは割愛。

自働泥除機付き「みやこ傘」

最後にお見せするのは、明治四十二年四月五日の「都新聞」の広告にある「自働泥除機附　みやこ傘」（図6）。「自働」というのは、少しおおげさだが、「泥除機」というのは、傘の柄の先に付けて、「ぬかるみの中へ立て置くも、柄のよごれる憂なし」というものである。雨が降れば、土の道は「ぬかるみ」という沼と化す。そういうところで、傘の柄のほうを下にして立て掛ける場合は、これが役立つということになる。考えてみれば、この地面に立てる「石突き（傘などの先の、地面に当たるとんがった部分）」は、洋傘の頭についているものと同じ役目を持っている。

ということは、和傘を立て置く場合には、常に柄の部分が地面に着くのが常識ということにな

図7 明治27年11月21日「日出新聞」

図6 明治42年4月5日「都新聞」

図8 明治39年12月7日「都新聞」

る。つまり、洋傘とは反対である。洋傘には傘立てというものがあって、挿絵にも玄関にそれなりのものが描かれているが、和傘の場合はどうするのだろうと思ったら、明治二十七年十一月の「日出新聞」に、室内の梁からぶら下げているのがあった（図7参照。90ページ図6の玄関先にも下がっている）。なお、明治三十九年十二月の「都新聞」の広告には、日本橋区通油町「石川商店」から洋傘和傘兼用の傘立てが載っている（図8）。

雪の日の傘

雪の日の傘は圧倒的に和傘が多い。面白いのは、挿絵の降る雪の表現である。チッチッとちょっと跳ねるような描き方や、一見、ゴミのような黒い点であったりする。どういうわけか小犬がいっしょに描かれることも少なからずある。

明治35年6月12日「中央新聞」　　明治36年9月4日「都新聞」

明治18年10月1日「自由燈」

明治22年11月27日「やまと新聞」　　明治34年2月26日「日出国（やまと）新聞」

雨の日の拵え

長屋の子守娘

明治十九年九月十日「絵入朝野新聞」掲載
「封文恋紅筆（ふうじぶみこいのべにふで）」第十九回より

① 子守
③ 便所内の広告貼り紙
② 長屋の便所
⑤ 長屋の犬
④ 手水桶
⑥ 溝板

屏風の内を差覗き「最う此様な日も昼つて長く苦しみ迫れども年も行かぬ娘みて洗濯の鄭苦を
もおきたのよ長人忠何時まで眠つて居るら大概もし越さん
毎日朝から晩まで買つてふ歩きゆき出るで有らうと思れれど膳拵らへの出でアノ燵も側うちの烟嬬育つ々側りらの烟ら引寄せて蓋の烟
あゝら「夫んさうに賤が今日い学校の獄早く行かねばならぬ

❼ はずされた雨戸（戸板）

❽ 玄関の腰高障子

美わしく立つの娘のお慶が出て谷中より帰り来り路次の路板ガタ／＼と忙腑躍る娘のお慶が来て好いと單身躯やく其折から路次の路板ガタ／＼と忙腑躍る娘のお慶が来て恐戯踊り片手で持し風車を上框え差憶かながら破れ疊を占めて涙唯今踊りましたと云ふや何やらシク／＼と涙こぼれり護戻つた見れば酒屋のさび平生よない横嫌の悪い其顔付母の言葉を用ひざれ又しても居たりしが漸々愚弄ふて喧嘩はし仕たのであろ此と嚙みだが好いのと云いれてか涙を押拭ひ「最りを振つて「イエく左様でい御座りませぬアノ従来で今の先まで坊の守うく和女も泣ましたが今日い學校の試驗ゆえ松さびやか梅さびゞ奇麗を結ふてかぬが好い今日が試驗と云ふ事見するとい如何しい前世の因果かも兼ねて知つて居るゆえ斯いふ事もあらんかと日比此母が酒は洗濯買れん姿で出して裁縫や繕ひを出して稼ぎ溜めたい金を出して昨宵の内ぢ和女の嗜の熊町の質屋やア若ど一ト通りア暫らく待つてお奥れと云ふたればオ、悲し／\皆受戻して置いた程は機嫌直して些とも早く穢る

図2 「ねんねこ」を着た子守
明治24年2月25日「やまと新聞」

図1 子守も仕事なので、仕事着としての前垂れ（前掛け）を下げ、足は藁草履を履いている
明治21年5月23日「絵入朝野新聞」

❶ 子守

裏長屋に住む貧乏家族のお話。父は屑屋、娘のおしずは小学校に通っていて、今日は試験の日なのだが、母が朝食の支度をしている間に生まれたばかりの弟を背負って子守をしなければいけない。外に出ると友達が皆、きれいな恰好で学校へ行くのを見て、自分の家は貧乏だから、綴れ（つぎはぎの衣服、ボロ）しか着ていけないと思うとシクシク泣くしかなかった、という場面。

貧乏な家では家族全員が働き手である。どこの家でも、母親が家事をしている間、赤ん坊はだいたい姉が面倒を見ることになる。赤ん坊は「おぶい紐」で背負い、寒いときは「ねんねこ半纏」という綿入れの半纏を背負った赤ん坊の上から着る。ほとんどの子守娘は、赤ん坊が髪の毛をいたずらしないように、頭は手拭いで覆っている（図1・図2）。

❷ 長屋の便所

長屋の便所は、多くは「総後架」と呼ばれた。総雪隠とも言う。冒頭の挿絵に見えているのは、便所の扉の一部。ここには「あけはなし無用」の札が掛かっている。たいがいは図3のように下半分にしか扉が付いていない。

図3　明治10年7月26日「東京絵入新聞」

❸ 便所内の広告貼り紙

長屋の便所には、たいがい「下の薬」の貼り紙が貼られている。ここには「せんきの薬」という文字が読める。「せんき」は「疝気」と書いて、漢方では下腹が痛くなる病気である。

❹ 手水桶

便所付近に小桶が下がっている。この桶の名称が何なのか分からなかったが、明治十九年十月八日の「時事新報」の投書に、「辻雪隠に広告するを禁じてだいぶ体裁よくなりたれども、どこの雪隠にも手洗桶の設けなきは実に不都合なり。なにとぞその筋において各雪隠の近辺に手洗桶の設けあらんことを切望す（瀬戸物町小僧　K．F．）」というのがあって「手洗桶」だと知れた。「辻雪隠」とは往来にある公衆便所のこと。

もう少し調べると、小泉和子著『家具』にある「手水桶」が、これとほぼ同じであった。他に

長屋の子守娘

「手水鉢」というのもあるので、それに倣えば、「手水桶」となる。いずれにしても、使用するときは柄杓で水をすくって手にかけるということである。なのに、この挿絵には柄杓がない。はて、それでは柄杓なしでどう使うのかが気になる。

直接、チャポンと手を入れるのかもしれない。しかし、それはあとに使う人のことを考えれば、長屋の共同生活者としては、いかにも不潔でできない。とは思うが、この手桶をはずして、ザブリと片手にかけ、また、持ち替えてもう一方の手にかける。そうすると、中にある水はなくなるだろう。そこで、長屋には、すぐ側に井戸があるので、同じところに掛けておく。

でもいいのだが、それならば、最初に考えた通り、すぐ側に井戸があるので、新しい水を入れて、中にある水をチャポリとつけて、洗ってから、桶をはずして井戸端でその水を捨て、新たに井戸から水を汲んで桶に入れて、元の場所に戻す。これがいいと思う。しかし、こういう面倒なことを、長屋の全員がやっていたのだろうか。挿絵にも、あるいは数ある小説でも、そういう場面は今のところ出てこない。

まだ近代水道の設備がない時代なので、長屋においては井戸の水を汲んで、この桶に入れて使うことができる。ただ、投書の中の「辻雪隠」は往来にあるので、近くに水場がない限りは、清潔な水を供給するのが大変なので設置されていなかったのだろう。

❺ 長屋の犬

さて、この右下にいる犬は、ただの野良犬ではない。江戸時代から、長屋では「長屋の犬」というものを番犬として飼っていることがあった。誰が飼っているというわけでもなく、長屋という共同体を守るため、誰か怪しい奴が敷地に入ってくれば吠えたりして、住人に知らせる役目を果たした。特別に当番がいるのかいないのかそれは不明だが、誰かが餌を与え、犬は勝手に長屋内の物陰

など、雨の当たらないところで寝泊まりするのである。子犬が生まれるときは、長屋の子供たちが面倒を見たりして、共存共栄の関係であった。

犬のいる、長屋三景

【図4】明治初期、狂犬病が流行って、犬の首に、飼主の住所氏名を記した札をくくりつけることが行なわれるようになった。もし、ついていないと、ただちに撲殺されてしまう。明治六年四月には、東京府下で野犬狩りが行なわれ、その過半数を減らしている。

【図5】長屋には必ず一つある井戸。犬に名札がついていないようなので、長屋から外に出ないように皆で注意していないといけない。左の婦人は眉を剃っているので既婚者。右は未婚者。この娘さんの後ろに、これから説明をする雨戸❼が立て掛けてある。

【図6】左下に井戸、右は総後架（便所）。下の薬の貼り紙も見える。酒屋の小僧と蕎麦屋の出前持ちとの間に「手水桶」が覗いている。後ろの格子窓の下にこの家の雨戸が横にしてしまってあり、左の軒下に和傘が吊してあるのが分かる。生

図5 明治16年3月29日「東京絵入新聞」

図4 明治25年12月22日「都新聞」

長屋の子守娘

図6　明治22年12月22日「日出新聞」

❻ 溝板

この頃の長屋の絵には、どこかに溝板が見える。まだ欧米式の下水道がない時代は、こうした溝を掘って、近くの川へ流していた。長屋内はもちろん木の蓋がされていた。どんなだったかといえば、一葉の作品にはひんぱんに登場する。

「同じ新開の町はずれに八百屋と髪結床が庇合のような細露路、雨が降る日は傘もさされぬ窮屈さに、足もととては処々に溝板の落し穴あやうげなるを中にして、両側に立てたる棟割長屋」(樋口一葉『にごりえ』)

「母は欠けた一つ竈に破れ鍋かけて私にさる物を買いに行けという、味噌こし下げて端たのお銭を手に握って米屋の門までは嬉しく駆けつけたれど、帰りには寒さの身にしみて手

まれたばかりなのか長屋の小犬が二頭、一頭は、長屋の奥にあるはずの芥溜めから使い古した藁草履を引っ張り出して遊んでいる。

図7 時代物であるが、武士の父親が斬られて、戸板で運ばれている
明治25年1月20日「中央新聞」

❼ はずされた雨戸（戸板）
❽ 玄関の腰高障子

貧乏長屋では入口は一ヶ所である。普段は腰高障子が玄関戸となる。昼間でも室内は暗いので、少しでも光を取り入れるために、腰から上が障子張りとなっている。夜は用心のために内側から心張り棒で開かないようにし、雨が降ると雨戸を立てるが、朝になったらはずして、外壁に立て掛けてしまうのである。雨戸は「戸板」という呼び方をされることが多く、雨戸としての目的以外に、病人や怪我人を運ぶための「担架」代わりになったり（図7）、露店を出すときの商品を並べる台

も足も亀かみたれば五六軒隔てし溝板の上の氷にすべり、足溜りなく転げる機会に手の物を取落して、一枚はずれし溝板のひまよりざらざらと翻れ入れば、下は行水きたなき溝泥なり、幾度も覗いては見たれどこれをば何として拾われましょう」（同じく『にごりえ』）

長屋の子守娘

図8 ミカンを売る台として戸板を利用している 明治16年1月23日「東京絵入新聞」

として使用することもある（図8）。

貧乏生活と西洋の物品

　今回の「長屋の子守娘」の挿絵を細かく見ても、まったく西洋っ気がないことにお気づきであろうか。明治時代に入って、東京に住む人の九割が貧乏生活だったという資料がある。貧乏にもいろいろあるが、西洋から入ってきた生活用具を買うゆとりがない人がほとんどだったということにもなる。つまり、生活は江戸時代そのままだったということである。次の項目から、貧乏生活が当たり前だった時代の様子を少し覗かせてもらうことにしよう。

洗耳の描いた犬

「都新聞」の挿絵画家、松本洗耳が描いた犬。いずれもリアルな表現である。洗耳の落款があるものはこの中の三点ではあるが、画風から洗耳だろうというものを選んでみた。一部、師匠の富岡永洗のものも混じっているかもしれない。

明治30年1月30日

明治30年3月4日

明治30年5月1日

明治28年5月12日

明治33年12月1日

明治34年2月5日

明治35年4月2日

長屋の子守娘

貧乏と病人

明治十六年十月七日「絵入朝野新聞」掲載

「袖の露(そでのつゆ)」より

❺ 衣紋竹

❸ 七厘

❹ 面桶

❻ 反古を使用した
　壁の補修

❷ 病鉢巻

❶ 煎餅布団

これは小説ではなく、貧乏な家族を一回読み切りで紹介した実話物語。実際、東京でさえ貧乏人だらけはこうしたのだから、日本中がまだ貧乏だったということだろう。新聞が発行されて以来、しばらくはこうしたさまざまな貧乏生活が毎日のように紹介されている。

元は深川六間堀で水戸屋という古着屋をやっていた菊地六右衛門（現在は五十六歳）のお話。この六右衛門さん、常に病気がちで、月のうち半分も仕事を休んだりしているうち、女房おこと（現在は四十五歳）が目を病んで、まったく光を失い、仕方なく子供たちを奉公に出さざるをえなくなる……。

しばらくは娘おしう（当時は十一歳）と長男源吉の働きで何とか暮らしていたが、次々に不幸せが続くことになる。明治七年の火事で夫婦ともに大患いをしたときは、何とか子供が主人へ願って給金を前借りし、思ったら、明治十四年の火事で焼け出され、そこで、二人の子供が主人へ願って給金を前借りし、浅草福井町の裏長屋に家を借りて細々と暮らしているうち、六右衛門がまたもや病気再発、この春から床についたのを、おしう（現在は二十一歳）と源吉の兄妹二人が、看病のため仕事の合間に見舞って看護しているというのが、この挿絵である。ただ、父母の姿は現在の姿だけれど、姉弟の姿は十年前のことを描いたもので、それを一枚にして、いかにも健気な様子として描いてある。

❶ 煎餅布団

貧乏にも段階があり、病人がいると極貧生活の部類に入ってしまう。極貧になると、敷き布団は薄っぺらい。問題なのは、これが単に布なのか布団なのかではあるが、とりあえず「布団」としておこう。このような薄っぺらくて粗末な敷き布団を「煎餅布団」という。敷布がないのは当時の日本では普通のことで、敷き布団がそのままペラリとあるだけである。

明治十八年二月に東京の千歳座で初演の河竹黙阿弥『水天宮利生深川』の中で、金貸し金兵衛が、「金が出来ずば約束通り百貫の形に編笠一かい、抵当に入れた煎餅蒲団一つ、竈釜に鍋、台所道具一式を、持って行くからそう思わっせえ」という台詞があって、煎餅布団でも財産の一つには違いない。

煎餅布団とはいえ「布団」の一種であることも確かである。そこで、「布団」を『大辞林』で引くと、「袋に縫った布の中に綿・鳥の羽毛・わらなどを入れたもの」となっているが、「煎餅布団」の中身までは書いていない。そこで「布団」の歴史を少しさかのぼると、江戸時代には「紙衾(かみぶすま)」というものがあり、外側は紙で、中に藁を入れた寝具があったというから、六右衛門さんの布団も藁か、あるいは紙屑か、ボロ布か、とにかく何か入っていることは考えてもいいのだろう。貧乏には煎餅布団がつきものである。ただ、「煎餅」という名称にこだわると、硬くて薄くて、ごつごつしていることになり、決して寝心地がいいわけがない。その「ごつごつ」は下地の古びた畳の感触が分かるくらいだとすれば、中身のことはどうでもよくて、自ずとその正体が推し量られるというものだ。

❷ 病鉢巻

新聞挿絵に登場する病人のほとんどが、この「病鉢巻(やまいはちまき)」を決まりごとのように諦めている。『大辞林』では「歌舞伎・人形浄瑠璃で、病人であることを示すために、象徴として結ぶ鉢巻。男女とも若い役では紫、老人役では黒の鉢巻を用い、頭の左側で結ぶ」とあるが、一般的にも行なわれていたようだ。この六右衛門も色付きの鉢巻をしているので、習わしからすれば「黒」ということになる。その他、紫色が脳を冷やすと伝えられているとする資料もある。実際、頭痛のときに鉢巻を

やってみたら、何だかすっとしてよくなったことがあるので、もしかしたら医学的に見て何かあるのかも……。

❸ 七厘

板の間で、娘が右手に渋団扇を持ち、「七厘」に土瓶をかけ、煎じ薬(すぐ手元に置いてある紙におそらく煎じ薬が包んであった)を煎じている。

ここで、記事には父親の台詞が入り、「オオ、ソレソレ、お前は奉公の身の上、もうよいから、ちっとも早く御主人様へ帰んなヨ」と言うと、娘は「ハイまだ今夜は八時前です。十時までに帰ればよいと、旦那様もお内儀さんも、そうおっしゃいましたから、マアそれまでは、今ご覧になった夢のお話でもお聞かせなさいましナ」とあって、記事を読む読者のための身の上話があるのだが……、ここでは、「七厘」のことに話を戻そう。

「七厘」は、焜炉とも言う。「七厘」とも「七輪」とも書く。形は主に丸い円筒形で炭を燃料に用いる。火鉢と違って灰は使わず、くぼんだところに鉄の「すのこ」を入れ、その上に炭火をのせて用いる。空気の通りがよくなるように穴があいている。

語源は諸説あるようだが、江戸後期の国語辞典『倭訓栞』の「しちりん」の項目には、「薬を煮、酒を暖むるに便宜なるをもて、炭の価銀七厘にして足るをもて名づくといえり」とある。また、空気穴が七つあることから「七輪」となったといった説もあるようだ。いずれにしても、この七厘という焜炉は、江戸・東京では今戸焼という安く生産できる焼き物でできていて、庶民の間に広く流通していたものである。

❹ 面桶

娘の座っているこちら側、炭の入った器を「面桶(めんつう)」と言う。炭をつまむ火箸も見える。面桶は薄板を曲げて作った器のことで、これも庶民が普段使える日常雑器の一つである。弁当のようにご飯を入れることもあるし、特に、こうした貧乏暮らしをしていても、たいてい面桶は持っていた。さらに貧窮して物乞いになっても、施しを受けるための一つ道具として持ち歩いていることからも、そのことがうかがえる（図1・図2）。

図1　明治26年3月14日「東京朝日新聞」

図2　明治40年2月23日「都新聞」

貧乏と病人

❺ 衣紋竹

現在の洋服ハンガーの代わりをしていたのが、この衣紋竹である。一本の竹を鴨居からヒモで下げて使用する。ここでは手拭いらしきものが二本下がっている。お金持ち以外、一般庶民の家には必ずと言っていいほど下がっている。

❻ 反古を使用した壁の補修

日本家屋の壁は、ほとんどと言っていいほど土壁である。それが地震や長年の使用でヒビが入ったり、崩れてくるのを防ぐ必要がある。普通は、特に壁の下のほうから崩れが始まるので、ここを腰張りといって、紙で補修するのであるが、菊地家では、そのゆとりがなく、どんどんひび割れが広がり、応急措置としての「反古」がところどころに貼られて、崩れを防いでいる。

「反古」というのは、書き損なったり、使わなくなった紙（ここでは和紙のみ）のことで、和紙は強いので、貧乏な家では、土関係の補強によく使われる。よく見ると「七厘」にも貼ってあるのが分かる。

図4　明治32年4月17日「中央新聞」

図3　明治21年5月5日「やまと新聞」

かる。

一部の反古には文字が書いてあるが、真っ黒につぶされているのは、きっと子供たちが手習い（習字）の練習で、何度も上から書いたからであろう。以下、ともに幕末の話ではあるが、手習いをする子供たちと、使用している「手習い帖」の挿絵を並べてみよう（右ページ図3・図4）。

【図3】「手習い帖」を持って、手習いに通う男の子。腰に巾着のようなものを下げているが、たいていは「お守り」が入っている。明治時代になると、迷子札がこれに加わることもある。

【図4】汚れないように「油屋（あぶらや）」という胸当てと前掛けとを併せたようなものを着ている。この名称は、近世の油屋の装束からきている。これは四、五歳までの男の子が身につけるものであった。

貧乏な家には、なかなか文明開化はやって来ない

この菊地家に、はたしていくつの文明開化があるだろう。答えは三つである。まず、奉公に出た息子の源吉の頭が「散髪頭」になっている。父親も丁髷ではないようだから、これも数えていいだろう。そしてもう一つが、源吉が持って来た「紙幣」である。見た目は横長で、真ん中に円形があるところから、明治十四年に発行されたイタリア人キヨソーネがデザインした一円紙幣だろう。記事には同年に起こった火事のことがあるので、まさに発行してすぐのことである。それが数枚ある。源吉が主人から給金を前借りしたにしても、貧乏家族にとっては高額な紙幣である。

こうして見ると、貧乏生活をしていても、正直に生きていればいいことがあるという話である。少しずつ「文明開化」の光が差し込んできたとはいえ、その光ははなはだ弱い。

図5　明治16年10月24日「絵入朝野新聞」

この記事には、父親の身の上話が中に盛り込んである。父親が「兄妹二人が気を揃え、孝行してくれるのが、実にオイラの幸せ」と、そぞろ涙にくれるのだが、娘はそれと気づいて、「おとっさん、お話はもうおよしなさい。子が親のお世話をするは当たり前」と言ったりする。どこか芝居じみてはいるものの、当時の新聞は、こうした貧乏と親孝行の記事が多く、その後の紙面に「慈恵の醵金」と称して、金銭が新聞社に寄せられたことが報じられるほど、一般庶民もこういう話に関心を寄せるご時世であった。

貧乏が普通だった

　しかし、貧乏だらけの世の中であるにしても、よく次から次へと記事になるような話を見つけてくるものだ。どんな貧乏話も、当人が新聞に持ち込むわけではない。「探訪」という世間の出来事を探し歩く役目の記者もいるが、近

図6 明治16年6月26日「絵入朝野新聞」

　所の人の持ち込む話もある。たとえば、同じ「絵入朝野新聞」の明治十六年十月の記事に、「この悲況を傷ましとて近隣の人よりくわしく告げこされしを、記者も涙を押さえながら潤みがちなる墨をもて、くだくだしくも書き記しぬ」とあって、長屋暮らしという似たような境遇で暮らす人たちの助け合いの生活も見えてくる（図5）。

　せっかく「貧乏と病人」のタイトルをあげたので、もう一点、「絵入朝野新聞」から同年六月の挿絵（図6）を挙げておこう。

　同じように見えるのは、今回の「貧乏と病人」の三点、いずれも画工が（おそらく）鮮斎永濯であること、さらには、実際に見たようにというより、見に行かなくても、だいたいこんな様子に違いないという当時の「貧乏と病人」の平均の姿ということなのだろう。

貧乏の中のゆとり

明治十六年六月十四日「絵入朝野新聞」掲載
「胡蝶の夢（こちょうのゆめ）」第二回より

❼ 二つ折りの屏風

❷ 針刺し

❻ 腰張り　　　　　❽ 役者絵の反古

❺ 今戸焼？の火鉢

❶ 裁縫箱の蓋
❸ 吸物椀の木箱
❹ カンテラ

「胡蝶の夢」とタイトル付きだが、実話である。話の始まりは明治四年、家は質屋を営んでおり、父亀次郎、母お愛、妹お常の他、四、五人の雇い人を使って何不足なく暮らしていた。ところが、兄の安次郎が芸妓に惑わされて、家の金銭を使い果たし、諸方に借金の塵も積もって山をなし、首も回らぬようになってしまう。ついには、明治五年の五月頃、一家は夜逃げ同様、浅草旅籠町の裏長屋へ移り住み、新しい生活が始まった。そこへ、父亀次郎が倅の放蕩を気に病んで神経病を引きおこし、枕の上がらぬ生活となってしまう。兄の安次郎はといえば、性懲りもなく馴染みの芸妓のもとへ通い続けて家には寄り付かず、今はただ女気の心細さに途方に暮れたる母親と娘の心ぞ哀れなる……というところで話が進んだのが、この場面。

妹のお常が何やら端切れを使った繕いものをしている。すでに肩には布をあてて継ぎ接ぎを施してある。何となく、この貧乏生活も少し慣れてきたような様子が見える。

❶ 裁縫箱の蓋
❷ 針刺し

お常の膝の前に裁縫箱があり、中に裁縫道具が入っている。ちょっと見では、蓋ばかりで、箱がないようにも見えるが、箱をきちんと蓋に収めているようである。それだけ、お常がちゃんとした躾（しつけ）がされているということのようだ。すぐ右に数本の針がきちんと刺してあるのを見ても、それが分かる。

❸ 吸物椀の木箱
❹ カンテラ

　すぐ脇の木箱には、「吸物椀十人前」と書かれた紙が貼ってある。これは何不自由ない生活を送っていた頃の名残なのだろう。椀はとうの昔に売り払い、箱の中は空っぽのようだ。その上の台に、カンテラが載っている。これは洋物ではあるが、石油ランプと比べたら、ガラスの火屋がない分だけ、ずっと暗い。まだ行灯のほうが明るいのではないか。しかし、その行灯がないということでも、生活に困っている様子がうかがえる。

　カンテラの元はオランダ語の「kandelaar」である。容器は銅製であったり、ブリキ製もあるが、この小さな容器に石油を入れて、綿糸を芯として灯りを点すようにできている。享保四年(一七一九)に新井白石が「灯架をカンテラといふ」と書き残しており、その後、江戸後期になると、植物油で点して使われるようになっていたという。

　このように維新以前から使われていたので、維新以降の庶民の中には洋物と思っていない人もいたようだ。明治十六年十一月八日の「絵入自由新聞」に、浅草の髪結床の「西洋嫌い」のおじさんの話があって、「西洋物はいっさい家内へは入れず、夜も行灯とカンテラを用い、新聞などはただの一度も見たことなく、断髪頭はいっさいお断り。もし断髪頭の客人が来ると、奥へ通して意見を加え、丁髷にならぬと言えば殴りもしかねぬ勢いに驚きて、いずれも逃げ出すぐらい」という記事が載っている。このおじさん、西洋嫌いなのに、夜は「行灯とカンテラ」を用いている。おそらく、このカンテラは、髪結床のおじさんが生まれたときからあったのだろう。そういうことになると、この画面で唯一の「文明開化」の品物かと思っていたが、結局、貧乏な生活には、なかなか文明開化が訪れないということが証明されただけになる。

❺ 今戸焼？の火鉢

貧乏にも段階があるが、お常の家はつい最近貧乏になったばかりだから、多少の道具が揃っている。大きめの火鉢があり、土瓶らしきものまでかかっている。鉄瓶かとも思ったが、鉄瓶ならば、全体を黒く描いて模様を白く抜くはずだ。いずれにしても、貧乏暮らしに鉄瓶があるはずがない。火鉢はヒビの補修に反古が貼ってあるところを見ると、安物の今戸焼だろうか。

今戸焼は、浅草に近い今戸の窯で焼かれた、庶民でも買えるような素焼きの火鉢や土鍋などの日用雑器のことである。夏に使うブタの形の蚊遣りの容器も、たいがいは今戸焼である。そのブタの蚊遣りの挿絵（図1）と広告（図2）を見ていただこう。

これを見てお分かりのように、ブタの蚊遣りはいずれも真っ黒である。この頃のどんな挿絵を見ても、例外なくブタは黒い。これは今戸焼の中でも「黒物」と呼ばれるもので、木造家屋の屋根に載せる「黒い瓦」と同じ仲間である。しかし、お常の家の黒い火鉢は「黒物」ではなく、116ページの「黒漆喰」ではないかと思うのだが、どうだろうか。

図2　明治43年7月2日「都新聞」　　図1　明治22年6月29日「江戸新聞」

❻ 腰張り

前項の極貧家族の家（94ページ）にはなかったが、お常の家には腰張りがある。手習いに使った紙であるが、黒くつぶされてはいないので文字が読めそうだが読めない。どれも裏返しになっているからである。いずれもひらがなななので、お常が幼少の頃のものに違いない。表を向けてもよさそうなものだが、お常としては子供の頃の字だから、ちょっと恥ずかしかったのかもしれない。紙は今よりもずっと貴重であった。何度でも漉きなおして再生もできるし、いろいろと使い道もある。ということもあり、ゆとりのある家でも反古はちゃんと取っておくものであった。

それにしても、この借家は引っ越してからそうは経っていない頃だろうに、元々がそうとうなボロ家であったようだ。

❼ 二つ折りの屏風

二つ折り屏風は、間仕切り、あるいは「透き間風」を防ぐために使われる便利な家財道具である。そうとう貧乏な家でも挿絵には描かれているので、日本家屋には必需品だったことがうかがえる。

おそらく、この屏風の後ろには病身の父亀次郎が床に臥せっているはずである。それにしても、この屏風はそうとうボロである。新品がこうなるには時間がかかる。小さな子供がいるわけでもなく、お常の一家がこうまで乱暴に扱うことは考えにくい。ということになれば、最低限の家具として、火鉢などとともに、もともとボロだったけれど古道具屋から買ってきたのではなかろうか。

貧乏でも屏風がなくてはならないということは、前項103ページの挿絵をご覧になればお分かりになるだろう。ただでさえ、日本家屋の造りは「透き間風」に悩まされる。ボロ家だったらなお

さらである。超極貧であったり、あるいは田舎では、透き間から風がもれてきそうな「菰屏風」（図3）などというものもあった。それと比べれば、ボロであっても、紙で貼った屏風はありがたい。

❽ 役者絵の反古

ボロ屏風にも、破れ隠しにいくつかの反古が貼ってある。文字が書いてあるものは、受取の証書であったり、誰かが出した手紙の文面であったりする。斎藤緑雨の『おぼえ帳』（明治三十年）に、知り合いから「庭に田舎家を造りたりといふに往きて見れば、腰張の反古の中に『さ』と頭字を書きたるわが手紙も雑り居たり。剝がさんとおもえど及ばず、心に懸るのみにて三年を経たるが、偶々改築の事あり反古は一切取除けられしに、ほっと安堵したり」などということも起こりうるのである。

左下にある時代物の浮世絵らしき絵は、お常が芝居を見に行ったときに土産に買った役者絵かもしれない。きっと贔屓の役者なのだろう。大事に持っていたのを、こうして屏風の補修に使うことは、今でも好きなタレントのポスターなどを部屋に貼るのと同じである。まだ破れているところがあるので、もっと貼ってもいいのだが、貧乏暇

図3　明治29年3月8日「東京朝日新聞」

図4 明治19年7月23日『絵入朝野新聞』

豊かな貧乏

お常の家は貧乏でも、お常も母も働くことができる。極貧でないことは、お常の表情からもうかがえる。貧乏にも度はあるが、わずかなゆとりがあれば生活を楽しみたいと思うのは世の常、人の常。貧乏はしていても、気持ちは豊かに暮らしたい。それも一つの生活の知恵から生まれるというのは、こうした挿絵からも読み取ることができる。

なし、こうした繕い物など、日常の仕事や内職仕事に追われる身では、なかなかそこまで手が回らない。だが、もう少し日が経てば、役者絵の補修箇所も増えてきて、賑やかになるはずである。そのような例も一点ご紹介しておこう（図4）。

❺ 擂粉木

❾ 行灯

❽ お櫃

裏長屋の玄関は勝手口

明治二十四年二月六日「やまと新聞」掲載
「園の花（そののはな）」第十四回より

- ❼ 銘々膳
- ❷ 竈
- ❻ 味噌漉し
- ❹ 擂鉢
- ❸ 手桶
- ❶ 箱火鉢

さて、この入口に立っている粋な姿の娘が誰かといえば、園子といって芸妓見習い。右にいるのは、芸妓であった時分は浜荻といって、園子の実の母親である。これが、訳ありで、園子は自分が実の娘だということは隠して、十四歳のときから少し前までこの家に同居して暮らしていたのであった。それが十六歳になって、何とか母親に楽をさせたいと、浜荻には無断で赤坂の芸妓屋に飛び込んだ。若い娘が一人で芸妓屋に身を売るなんて、常識的にはありえそうもないのだが、もとと器量もよく、芸も多少でき、何より誰が見ても正直者だということが分かるので、元々が苦労人だというおかみさんが気に入って、すぐさま二百円という内金で抱えられることになった。

二百円は大金である。芸妓になりたい理由も聞かず、それをポンと一人の娘に出すというのも、おかみが園子の人間性に惹かれたのだろう。園子は、その金で身を整え、様変わりした姿で三日ぶりに長屋の母の元へ帰ってきて、浜荻がびっくりしているというのがこの場面。園子はまだ自分が実の娘だということは明かしていないのだが……と、話は先へ続いて気になるが、ここでは、道草をせず、浜荻の家の玄関の様子をご覧いただこう。

浜荻の部屋の大きさは？

ご案内の通り、園子の立っているところは、浜荻の家の玄関であり、勝手口でもある。園子の立っている土間の向こう、竈（へっつい）❷などのスペースがある壁までが、間口となる部分である。こうした長屋の一軒分の間口は二間（約四メートル）から一間半（約三メートル）というが、この挿絵で見たところでは、そのどちらなのかとも判断がつかない。

それでは、奥行きはどうなのかというと、一般的に、裏長屋で一番狭いタイプで、居間は四畳半

の広さだという。その場合、押入れはないので、荷物を置いたりすると、そうとう狭いスペースしかない。ただ、この部屋に浜荻と園子がいっしょに住んでいたというのだから、もう少し広い部屋なのだろう。

❶ **箱火鉢**

玄関先に土瓶のかかった箱火鉢。こんなところにと思うが、近所の人が来れば、上がり框(あ)(かまち)に腰をかけ、いつでもお茶飲み話ができる。見たところ、こちら側にもう少しあって一間幅はありそうだ。とにかく、外からの光はこちら側しか入らないので、このあたりが昼間の居間でもあり、客間の中心というわけだ。

さて、その人とのつながりの仲人を務めるのが箱火鉢である。これは「指物(さしもの)」といって、板をさし合わせて作った箱形の火鉢で、たいがいは堅い欅(けやき)の板などを使用している。それほど大きくないので、持ち運びも簡単である。小さめなので、喧嘩の際にこれを投げつけて、あたりが灰神楽(はいかぐら)(灰まみれ)になったりもするし、そこまでしなくても、泥棒などに灰をつかんで投げつけ、目潰しに使うこともできる。

❷ **竈**

鍋や釜をかけ、下から火を焚(た)いて煮炊きをする設備である。「かまど」とも読むが、東京落語を聞いている限りでは「へっつい」と呼んでいる。たいがいは一軒の家に一台ある。置くスペースや経済的ゆとりがない場合は「七厘」で済ませることもある。多くは、左官屋がコテコテと漆喰(しっくい)で塗り固めて作る。漆喰に植物油の油煙で出た「灰炭」を混ぜ

ると黒漆喰となる。それを白い漆喰の上から塗って、ピカピカになるまでこすって仕上げるのだという。黒漆喰がちょっとはげたのか、白っぽい下地が出てしまっている。その使い込んだ「へっつい」は、薪を保管するために欅の堅木で作られた台の上に載っている。さらにその上に蓋をした鍋がかかっている。

このように、白くはげたくらいならいいが、欠けたりヒビが入ったりすれば、左官屋に修理を頼むか、「へっつい直し」という流しの職人に修理をしてもらわねばならない。

落語の「へっつい幽霊」では、「へっつい」がヒビだらけになって危ないので、古道具屋に買いに行っている。つまり、据え置くものだけれども、持ち運びはできるようになっている。この落語は賭け事の好きな左官屋が、賭けで大もうけした金（三百五十両）のうち、五十両は飲み食いや遊びに使い、残りの二百両を「へっつい」に埋め込んで隠したが、遊んでいるうちに頓死して、その思いが残り、幽霊になって出るという噺である。

それと同じような「竈から金が出る」という記事が、明治二十年二月三日の「絵入自由新聞」にあるので、そのまま紹介しよう。

「浅草小島町の口木甚蔵は、我がこれまで使用し来たりたる竈のあまりに古びたれば、新規に一つ買い入れ、これまでの竈を取り崩してみたるに、その土の中より十銭の銀貨が五つ、二十銭銀貨が三つ出たので、さっそくその筋へ届け出でたるが、そもそもこの竈は四、五年前に甚蔵がある古道具屋にて八十銭に買い入れたる品なる由」

へっついに銀貨を埋め込むことができるとすれば、やはりこれも左官屋だったのだろう。銀貨だから明治時代であることは間違いない。埋め込みが、明治十年前後に行なわれたとして、明治八年から明治時代に郵便局で貯金ができるようになってはいたが、まだ一般には郵便局や銀行に預けるということに

貧乏長屋で大金を隠すには

大金を隠すのに、天井裏や床下を考えるのは一般的であるので省くとして、「火鉢」に隠す手もあるじゃないかと思われる方もいるだろう。

たしかに、火鉢の灰の中から二朱金が出たという記事もあるが、これは大金というほどではない。また、横領した紙幣六百五十円を自宅の火鉢の灰の下に埋め込んでおいたら焦げたとか、大金を隠すのに箱火鉢は小さいし、泥棒が火鉢ごと持って行ってしまうという危険性もある。

大金を隠すのに、自宅の金庫代わりになるところといえば……、左官屋だったら、やはり「へっついに埋め込む」というのが一番よさそうである。

そうなものが貧乏長屋にあるのかどうか。挿絵を見て、

貧乏人の小金の隠し場所

よく考えてみれば、貧乏人が隠し場所に困るような大金を持つことは滅多にないので、そういう心配をすることもないのではないか。それなら小金はどうか。たしかに二朱金一枚でも大金という思いはあったのだろう。それなら紙幣一枚だって、貧乏人には大金である。特に独身者ならなおさらだ。この場合は、家の中に隠したりはしない。身につけているのである。たとえば、明治二十一年十月二十七日の「絵入朝野新聞」に、「死に金を盗まれる」という見出しがある。

「浅草三間町の前田お花という今年五十二歳になる独身者(ひとりもの)のお婆さんは、なかなかの用心深い性(たち)と

見え、もしも留守へ泥棒に入られては大変だから、人の気の付かぬ場所へ仕舞いたいが、畳の下や火鉢の下では火事でもあったときは焼けてしまうからと、いろいろ考えた末、足袋へ縫い込んでおけば、どこへ出掛けても身体についているから大丈夫だと、一昨夜、虎の子にように（ママ）している金二円を足袋の中へ縫い込んで、これで誰も気の付く心配はないと、近所の湯屋へ行き、さんざん洗ってから家へ帰ってみると、肝腎要の二円縫い込んだ足袋がないので、片足はどうしたらよかろうと真っ青になって、その筋へ訴え出たとは気の毒千万」

「死に金」を『大辞林』で見ると、「①ためるだけで活用しない金。②役に立たないところに使う無駄な金。③死んだときの用意として蓄える金」とある。このお花さんの場合は、どれにも当てはまりそうだ。

足袋に隠すのはいいアイデアだったが、裏目に出た。記事だけで見ると、紙幣を縫って隠すのは、もっぱら着物の襟が多い。ただしこれも湯屋で盗まれることがあったので、小金持ちは四六時中、心配が絶えなかったようである。

❸ 手桶

園子の足元にあるのは手桶である。まだ蛇口をひねれば水が出るという時代ではないから、朝起きたら、これを手に提げて、長屋に一つある井戸から水を汲んでくるのが日課である。これはだいたいが女性たちの役目になっている（図1）。この水を炊事や飲料水として使うのである。浜荻のところでは、この水桶だけで済ませているようだ。バケツが手桶の代わりに使われるようになる（図2）のは、早くとも明治二十年代であるが、裏長屋に登場するのは、まだまだ先のことになる。玄関先に大きな水瓶を置いている家もあるが、

❹ 擂鉢
❺ 擂粉木
❻ 味噌漉し

擂鉢と擂粉木は、よく使われたようで、新聞挿絵ではよく見かける台所道具である（図3）。柳亭種彦（二代）の「花の狭筵」（明治十八年）に、「朝餉の支度の擂鉢の音喧しく聞こえ」とあって、あのジャリジャリだか、ゴリゴリだか、独特の音が、何気なく聞こえてくるのが、その頃の日常だったのだろう。

図1　襷掛けに前垂れ姿、水場に行くときは、こうして歯の高い足駄を履いている　明治21年4月5日「絵入朝野新聞」

図2　引っ越しの際にバケツが使われている。新聞挿絵では一番早いバケツの登場か。国松の絵だから、とにかく最新の物は誰よりもさきがけて描きたかったのだろう。男の服装もモダンに見える　明治20年12月15日「絵入朝野新聞」

裏長屋の玄関は勝手口

図4 へっついの火をおこすとき、火力を増すために、火吹き竹を口にくわえて「プープー」と空気を送る
明治14年2月10日「有喜世新聞」

図3 明治17年10月16日「東京絵入新聞」

擂鉢と擂粉木の他の使い道

それでは、朝っぱらから何を擂っているのだろう。その答えの一つとして、「手前味噌」を作るための音だったのではなかろうかと思う。当時の味噌は、豆の粒がそのまま混じっていたので、味噌汁を作る前には、その粒を擂鉢でつぶさねばならない、それを「味噌漉し」で漉してから、ようやく使える状態になるのである。つまり、この擂鉢と擂粉木と味噌漉しの三種の神器がなければ、朝飯に味噌汁を飲むことができなかったのである。

この擂鉢と擂粉木は、台所用具以外の別の目的で、よく三面記事に登場する。

明治八年二月十五日「読売新聞」には、「北島町二丁目一番地の古道具屋重吉というものが、今月三日に何が元かは知らねども、夫婦喧嘩をはじめ、互いに言い張り、ついに例の擂粉木に羽が生えて飛び、擂鉢は足なくして駆けいだす騒ぎとなり、障子の骨をくだき、唐紙を破り、二人組打ちのどさくさ合戦に和睦を

夫婦喧嘩で投げつけなくとも、擂鉢は焼き物なので、よく欠けるしヒビも入る。それをどうするのか。直して再び擂鉢として復活させるかと思ったが、そういう記述にはお目にかからず、その代わり、松原岩五郎の『最暗黒の東京』（明治二十六年）には「擂鉢の欠けたるもなお火鉢として使われ」とある。これはよく行なわれたようで、小山内薫の『蝶』（明治四十二年）にも「擂鉢に灰を入れて火がカンカン熾（おこ）してあり」とあって、これは一種の生活の知恵の一つであり、他にもこうしたことは、生活の中にいくつもあったに違いない。

明治ではないが、欠けた擂鉢を植木鉢に代用した話がある。泉鏡花の『深川浅景』（昭和二年）に「失礼ながら、欠擂鉢の松葉牡丹、蜜柑箱のコスモスもありそうだが」という一節。これはこれで「風流」だと言って楽しむ（何となく爺さんの趣味のようだが）「豊かな貧乏」が、あちこちで見かけられたのではないかと思う。

入れんと、隣の隊長金物屋某はおどりこみ、双方を引き分けんと思う折から……」とある。

長屋でよく起こる夫婦喧嘩には、「擂鉢擂粉木の立ち回り」という見出しがつくくらい、（実際に使われなかったにしても）「夫婦喧嘩」の枕詞（まくらことば）のように使われている。ただし、喧嘩は投げつけると壊れる可能性が高いので、喧嘩には擂粉木が単独で使われる場合が多い。また、喧嘩でなくても、たとえば、朝っぱらに入った強盗が、手に火吹き竹（図4）や擂粉木を持ったおかみさんたちに、追いかけられたりもしている。

擂鉢の行く末

❼ 銘々膳
❽ お櫃

作り付けの棚の上、伏せた擂鉢の左にあるのは銘々膳である。卓袱台というものが一般化する前は、この銘々膳の上に食器を一人分配置して、正に銘々が食事をする（図5）。ない場合は、お盆に載せてということになる。

この絵では、棚の上の取り出しにくいところに載せてあるが、おそらく、これは園子用で、二、三日の間、留守をしていたので、ここに仕舞い置き、浜荻の銘々膳は右端のお櫃の右あたりにあると思われる。

図5　明治28年12月20日「都新聞」

【まな板もどこかにあるはず】

この作り付けの棚や、下にある「包丁がさしてある包丁掛け」は、浜荻が美人なので、長屋に住んでいる（かどうか分からないが）大工が、「浜荻さん、俺にまかせろ」とか言って、作り付けたのだろう。しかし、包丁掛けがここにあるのなら、まな板が付近になければならない。きっと、へっついと壁の間にでもあるのだろう、ということにしておこう。

❾ 行灯

夜になったら、行灯の皿に植物油を入れ、浸した芯に火をつけて点す。だいぶ紙が破れているが、カンテラよりは柔らかい光を得られたはずだ。

石油ランプも、明治二十年代になれば、多少貧乏な家でも使われるようにはなっているのだが、やはり馴染みの問題か、それまでの生活習慣をくずしたくない人たちも少なからずいたのではなかろうか。

長屋の門限

表通りには、だいたい商家が並んでいる。その通りから露地に入ったところに長屋がある場合は、通りに面して木戸がある。つまり、これが長屋全体の門のようになっている。

その長屋の木戸には門限というものがあって、その時刻になると、だいたいは大家さんが木戸の扉を閉めてしまう。「十一時〆切り」とある上の挿絵の木戸は、手前が表通りで、木戸の右手は煙草屋、饅頭笠をかぶって箱をかついでいるのは新聞売りである。「午後十時〆切り」のある木戸では、隣に商家の蔵があるので、ここが長屋の持ち主なのだろう。当時はほとんど舗装されていないので、蔵の前の通りを散水車が水を撒いている。

明治19年9月15日
「絵入朝野新聞」

明治22年4月7日
「絵入朝野新聞」

裏長屋の玄関は勝手口

わっ、ピストルだ!

明治二十三年三月二日「やまと新聞」掲載

「金の番人（かねのばんにん）」第二十三回より

❷ カンテラの側にマッチ箱

マフラー **5**　**4** 鳥打帽子

ピストル **3**

1 箱枕

一見、貧乏人をピストルで脅す三人組の強盗か？と思えるが、これにもややこしい訳がある。

三人は「財産平均論」なるものを主張する一種の社会主義者であり、ピストルを持っているのが、その首謀者で錦織（にしごり）という男。それにしても、洋装でピストルを突きつけ、土足で丁髷（ちょんまげ）の男を威嚇する姿は、旧弊の日本に西洋がムリヤリ乗り込んできた、というふうに見えなくもない。

実は、この丁髷の男は、本所に住む植垣芝右衛門というあくどい高利貸しの玄関番で、仙吾というが、まずこの男を脅して、植垣の本宅に押し入って軍資金を調達しようという場面である。

❶ 箱枕

まだ旧弊な丁髷をつけているくらいだから、当然のように箱枕を使っている。布団に敷布は敷いていない。寝巻が汗をとる敷布の代わりという認識なのか、まず、明治三十年になるまでは、日本家屋内で敷布を見ることはほとんどない。

そこで、この「箱枕」だが、土台は木製の箱になっていて、底が平らなものと、舟形のものがあるが、これは舟形になっている。その箱の上に小枕が載っている。小枕の中身は、ソバ殻、モミ殻、あるいは番茶を詰めるものもある。たいがいは小枕に白紙を二枚巻いて、真ん中を元結（もとゆい）という髷（まげ）などを結ぶヒモでくくる。これは、髷を形作るのに鬢付け油（びんつけあぶら）が練りつけてあるので、そのべたつきが枕につかないようにするためである。

箱の材質は桐や欅が用いられているが、欅は堅いので、これで人の頭を殴ったり、投げつけるということもよくある（65ページ参照）。

一つ面白いのを紹介すると、明治十七年五月一日の「絵入自由新聞」に、牛込あたりのある華族のお屋敷で、新しい下女がやって来たのを、さっそく主人が夜這いに入ったが、下女部屋の敷居に

126

❷ カンテラの側にマッチ箱

つまずき、転がった物音を聞きつけたお抱えの馬丁が、真っ暗な中で枕を投げつけたら、狙い違わず御前の眉間に命中して気絶……という話もある。

枕元にカンテラがあり、マッチ箱が置いてある。丁髷を落とさないほど頑固であっても、マッチが安くて便利であれば、ちょっと使ってみようという気にはなるだろう。たとえば、煙管煙草に火をつけるとき、火打ち石をカチカチやるのは、江戸っ子ならまどろっこしいし、煙草中毒であれば早く火をつけたい。それならば、やっぱりマッチしかない。

マッチは「摺付木」あるいは「早付木」とも書いた。明治六年十二月の「新聞雑誌」第百八十四号には、「四、五日前の夜、柳橋のある船宿にて、日本橋辺りの商人某、芸者小熊という者を聘し遊楽中、灯火を滅ししばらくして一人懐中より『マッチ』を取り出して、火を点ぜんとせしに、芸妓はお化けと思い、あっと一声に気絶せり。薬、医者と種々介抱し、しばらくして蘇生せりと、また歳晩の一笑奇事なり」とあって、わざわざ「マッチ」と書いている。

明治八年一月二十六日の「読売新聞」には、「西洋の摺付木は至極便利なものにて、価もやすく、このごろは家ごとに用うれど、品は舶来でありましたが、このほど横浜弁天通りの商人が官許を得て同所の平沼村という所へ摺付木の製造所を取建て、その機械ももはや米国より到着してあるというゆえ、近々の内に取掛かりましょう」とあるので、意外と早くから、庶民がマッチを使うようになったようである。

おそらく、貧乏な家に最初に入ってきた西洋の物品は、このマッチではなかろうかと推測できる。

マッチ箱作りの内職

樋口一葉の『にごりえ』(明治二十八年)には、
「悲しきは女子の身の寸燐(マッチ)の箱はりして一人口過しがたく」
さらにさかのぼると、二葉亭四迷の『新編 浮雲』(明治二十〜二十二年)に、
「その日活計の土地の者が摺附木の函を張りながら」とある。
さらに前にさかのぼると、河竹黙阿弥の『水天宮利生深川』(明治十八年)にも、
「何をしても四人口、中々骨の折れる筈と言った所が新燧社のマッチの箱も仕事は安し、石鹼の手伝いも銭にならず」などとあるように、貧乏人の内職といえば、まず第一にマッチの箱を作ることがあった。

これらは小説であるが、新聞記事では、明治九年九月二十九日の「東京絵入新聞」に、「中橋座の出方をしている大鋸町の北林伊之助の女房のお梅(三十二歳)は、以前吉原の佐野立花の見世(店)で赤い襷も着た者だが、今ではぐっと世帯じみて、芝居休み中は亭主を遊ばせておき、自分は早附木(はやつけぎ)の箱をこしらえたり紙袋を張ったり独りで稼いでいるというが、娼妓にしてはねェ」というのが、今のところ一番早いようだ。

なお「新燧社」は、明治九年、東京で最初に、本所柳原町でマッチ製造を始めている。明治十年一月七日の「東京絵入新聞」の広告に「女職人、一月中百人、二月中なおまた百人増しで雇いし候」とあるくらいで、そうとうに製造を増産していたことがうかがえる。さらに翌年には、二百名

増員の求人広告が出ている（図1）。

しかし、明治十四年の「有喜世新聞」によると、新燧社のマッチ箱作りの内職では一日に七銭から八銭くらいしかもらえなかったという。当時牛乳一合で四銭、散髪の刈込みは大人が七銭、小人が六銭、浅草の料理屋「岡田」では、上等茶碗蒸しが六銭三厘、魚類かばやきが四銭より五銭まで、あんかけ豆腐が八厘であった。

図1 「新燧社」の求人広告。マッチのラベルのようなデザインになっている
明治11年1月18日「読売新聞」

【マッチ箱作りの内職の挿絵】

図2は、おそらく国松の絵だろう。国松は、この頃は「有喜世新聞」で描いていた。親子五人家族。左手前に箱の材料の経木の長い板が何枚も置いてある。

図3は、おそらく松本洗耳による、同じようなシチュエーションの絵。彼は比較的リアルな表現をする

図2 明治14年1月23日「有喜世新聞」

わっ、ピストルだ！

図3　明治30年7月23日「都新聞」

画工なので、おばさんはおばさんらしく、いかにも長屋のおかみさんふうである。

❸ ピストル

幕末に坂本龍馬がピストルを持っていたのは有名な話。ただし、誰もが自由に持てたわけではない。明治になっても、それは同じだけれど、ゴタゴタしていた頃は、どこからか手に入れたピストルを悪事に使う事件はよく起こった。

明治九年二月七日の「東京曙新聞」には、次のようにある。

「昨六日午前三時三十分頃、蠣殻町の両替屋横井幸助が宅へ、サーベルをさし、ピストルを携えたる泥棒が押し入り、文久銭を金八円分奪い取り、かつ同家の雇人磯次郎にピストルを撃ちつけ、傷を負わせて逃げ去りしとぞ。だんだん泥棒が荒仕事を始めました」

いわゆる「ピストル強盗」である。その中でもっとも有名なのは「ピストル強盗清水定吉」

図4　明治26年5月23日「都新聞」

である。明治十五年から逮捕される十九年十二月三日までの間に、約八十件（五十五件という話もある）の犯行で五人（三人とも言われる）を殺害した。この話は、「都新聞」の紙上で「探偵実話　清水定吉」という、六十九回の連載物として人気を博している。その第三十四回の挿絵（図4）を見ると、襲われたほうの質屋の主人も、いざという時のためにピストルを用意していたので、こうしてピストル同士が対峙(たいじ)している。

このスリリングな活劇は明治三十二年、日本最初の劇映画として赤坂演伎座で上映されている。

❹ 鳥打帽子
❺ マフラー

強盗にしては、この男の服装はお洒落である。帽子は鳥打帽子。藤沢衛彦『明治風俗史』（昭和四年）によると、明治二十五年前後より非常に流行したというから、その少し前のことに

わっ、ピストルだ！

なる。「財産平均論」を唱えている割には、流行に敏感で、お洒落には金を使っているようだ。マフラーは「首巻き」といっていたが、これとて、そうとう西洋かぶれでなければ行なわないファッションである。明治十九年四月二十一日の「時事新報」の投書欄に「書生が首巻などをして意気揚々たるは（中略）嘆かわしきことなり」とあって、風邪でもひいているなら別だけれど、こういう不活発、つまり非活動的な服装を非難しているが、この頃から、洋装はもちろん、和装でもマフラーをすることが流行り始めている。

画工は水野年方

それにしても、強盗が、こんな目立つ恰好をしているのも妙である。実は、小説では、三人とも顔が分からないように覆面をしている、と書かれている。

なのに、画工はそんなことにはおかまいなく、流行の先端を行っているような服装を選んだ。画工は水野年方、この時、二十四歳。しかし、この小説を書いた条野採菊はうるさい人で、何度も年方に描き直しをさせるような人だったという。

その彩菊は碁を打つのが小説よりも好きで、そっちに夢中になって、おそらく連載も遅れがちだったのではなかろうか。そこで、あらすじだけ聞いた年方が描いたのがこの挿絵は第二十三回に描かれ、小説の中身は第二十五回にあって、絵よりも文章が二回分も遅れているのである。きっと、小説の原稿はあとから書いたので、こんなチグハグなことになったのではなかろうか。これはこれで面白い絵だと思うが、年方は叱られたに違いない。

年方は四十三歳という若さで亡くなっている。

明治時代のピストル

『明治事物起原』によると、「その噂を聞きしだけにて、百万の都人士が戦慄せしピストル強盗は、明治時代を通じて、もっとも凶暴なる悪徒なり。ピストルを唯一の凶器として、五十七百八十所に押し入り、金円を強奪せしこと千七百八十円、殺害三人、傷者七人を出したる本人は、本所区松坂町二丁目揉療治にカムフラージュせる太田清光こと清水定吉（四十五歳九ケ月）にて、明治二十年十二月三日夜、横山町にて、巡査小川佗吉郎、勇敢にこれと格闘し、ついに捕縛せり」とある。

『近代事物起源事典』には、「明治元年から一年間、日本に陸揚げされたピストルは一万五千挺」だったというから、どこで誰が手に入れてもおかしくなかったということだろう。東京では、「金丸銃砲店」「日本銃砲店」「小倉銃砲店」といった銃砲店に行って、許可さえ得れば、買うことができた。

明治33年5月19日「都新聞」　　明治41年1月3日「東京朝日新聞」

シャツを着た書生

明治二十四年五月十三日 「やまと新聞」掲載
「配所の月（はいしょのつき）」第三十回より

④ マッチ

⑥ 着物の下のシャツ	③ 石油ランプ

⑤ 新聞紙の腰張り

② インキビン

① 欠けた土瓶の口

明治二十年代に入ると、書生の部屋が挿絵によく出てくる。世の中は洋学の時代。この頃になると、書生と呼ばれる人たちは明治生まれか、物心ついたときにはすでに文明開化の光を浴びている世代である。そういう時代に洋学を修めようというからには、周辺に「洋物」が多く配されるのは、自然の成り行きというものだ。

明治十年、東京開成学校と東京医学校を併せて「東京大学」ができる以前から、志をもった多くの若者が東京にやって来た。たいがいは郷土の先輩を頼ったり、親類の家に寄宿して、玄関番などを務めたりしながら勉強に励んだ。

❶ 欠けた土瓶の口

そこで、この挿絵の主人公である義雄の場合はどうかというと、尊敬する父が祖父と反りが合わずにいることを心外に思っているとき、祖父から「この家を守れ」と言われたことに対し、独立の思いを起こして家出、今は神田錦町の下宿屋に落ちついて学校に通っている。しかし、日が経つにつれ、折から月末で、月謝および買掛（かいかけ）（現金払いでなく、一定の期日にその代金を支払う約束で買うこと）の書籍代、それに下宿代も払えないので、仕方なく懐中時計を売却してこれらの支払いをして、残ったのがようやく五円三十銭……。さて、これからどうしたものか。

よく見れば、土瓶の口も欠けて転がっているし、お櫃（ひつ）を机代わりに洋書を開いて、黙々と読んでいる。しかし、辞書はどこにあるのか。重ねてある洋書の一つが辞書なのか。マアそれはどこか近くにあるのだろうが、まさしく苦学生の生活がこの挿絵に表されている。

❷ インキビン

ヒモのついた小さなものはインキビンである。当時の書生はこれを提げて学校に持っていった。

図1　明治12年11月26日「読売新聞」

❸ 石油ランプ
❹ マッチ

すぐ側に火を埋けた今戸焼の角火鉢、さらにマッチも転がっている。背後にケット（毛布）があるが、はおっていないところをみると、そう寒くはないらしい。天井からは吊りランプが下がっていて、紙で笠を作り、柔らかい光にして眼が疲れないように工夫している。この石油ランプこそ、文明開化の光の代表である。国産品はようやく明治五年に登場したが、庶民が身近に知るのは、街頭に立つランプ灯が並び始めた六年頃からとなる。

図2　明治18年9月16日「読売新聞」

ガス灯は明治五年、横浜が最初だが、石井研堂『明治事物起原』によると、たとえば、明治五年十一月の「郵便報知」第二十六号岡山通信に「常夜瓦斯燈取設に着手し、既に一二丁出来せり」とあるのは「真のガス燈には非ず、石油ランプ燈なるべく、当時は、街燈のことを、概してガス灯と称せしなり」と記している。ガスを引くにはそれ相応の設備が必要なので、ガス灯が広く行われるようになるまでは、手軽なランプ灯が一般的に街灯として使われていた、ということだろう。また、室内灯として行灯に代わって使われるようになったのは明治二十年代からというから、まさにこの挿絵の頃にはそうとう普及していたということになる。

❺ 新聞紙の腰張り

崩れかかった壁には古新聞の反古の腰張りがある。これはこの書生が施したのか、以前の住人のやったことなのかは不明であるが、新聞が腰張りに使われているということが新しい。それだけ、新聞を買って読むのが一般的になったということも分かる。

もう一つ、明治二十一年四月の「絵入朝野新聞」に載っている古新聞の腰張りの絵（図3）を見ると、これも書生の下宿先であるので、義雄の部屋の古新聞も、義雄でないにしても、新聞を読む習慣を身につけた書生が貼った可能性がある。

図3　何を見ているのやら
明治21年4月29日「絵入朝野新聞」

❻ 着物の下のシャツ

書生の散髪頭は当然のこととして、着物の下にシャツを着ている。片山淳之介（福沢諭吉）の『西洋衣食住』（慶応三年）に「ショルツ」とあって、これが、シャツが日本に紹介された最初だという。

その後、早くも明治三年に、日本橋の長谷川兵左衛門の店で、シャツの製造を始めている。六年頃には、芝の野村辰二郎が現在でいうワイシャツの製造を始めているし、都市部では散髪した洋服姿の商人が少しずつ現れてきたというので、当然、下にはシャツは着ていたのだろう。着物姿に帽子をかぶり、靴を履くことは早くから行なわれていたのだから、シャツを着て着物をはおるくらいは、当然同じ時期にあったはずである。

新聞では、明治八年十月の「東京平仮名絵入新聞」に、どうやら着物の下にシャツらしきものが分かる挿絵がある（図4）。これは横浜の人足（今の土木工事や荷役作業などの力仕事をする作業員）が、川でイノシシの土左衛門を見つけた時のもので、丁髷の男がシャツを着ているくらいなのだから、こうした和洋混淆の服装は一般的に行なわれていたに違いない。

図4 明治8年10月12日「東京平仮名絵入新聞」

メリヤスのシャツと木綿のシャツ

幕末には武士の家庭における内職の一つとして、メリヤス（もともとは、スペイン語やポルトガル語で靴下の意味）の靴下やシャツを作ることが行なわれていた。メリヤスのシャツは布地が編んである

ので、身体にピタリと馴染み、着物の下に着ると、袖から寒気が入っても大丈夫なので、防寒具としても重宝がられたという。

明治に入ってから、洋服の普及とともに、都市部で広く用いられるようになった。八年頃には手編みだけでなく機械を使った製造が始まり、金巾（カナキン）（元はポルトガル語、細い糸を用いた平織りの綿布）製のシャツも製造されるようになった。

図5の新聞挿絵でも、意外と早くから貧乏生活の庶民が着ているので、そこそこ手に入れやすい金額で買えたのだろう。あるいは、古着屋でも扱っていたのかもしれない。

【ワイシャツ】

挿絵だけで見ると、書生の義雄が着ているシャツは、下着というより、ワイシャツのような風合いがある。これは単に画工の水野年方の描き方でそう見えるのか。実際の義雄の実家は貧乏ではなく、懐中時計を持っていたくらいであるから、ちょっと値の張るシャツではなかったか。

『下着の流行史』によると、「東京では、明治十三年（一八八〇）に手編みのメリヤス・シャツにズボン下が普及し始め、またワイシャツを着物の下に着る風習が生まれた。当時のワイシャツは、衿が取り付けになっていて、今日のように衿付きのものはなかった。このワイシャツは衿なしで着物

図5　明治11年4月9日「東京絵入新聞」

の下に着たわけである。これは、明治時代の書生などの服装によく見られる。生地は主として木綿だが、メリヤスも使われた」とある。

女性も意外と早くからシャツを着ている

シャツを着たのは男ばかりではない。明治十年五月「東京絵入新聞」をご覧いただきたい（図6）。

「貞婦の絵入りの美談」と謳（うた）っている話は、日本橋樽正町（ちょう）山田お喜代（三十七歳）が、病気の夫と十三歳の娘を養うために、毎日夜深いうちから起きて日本橋あたりの市場を回り、ワラ屑や古草鞋（ふるわらじ）の捨ててあるのを拾い集めて、家へ帰ってくる。朝飯を作って食べさせてから、急いで家に戻り、拾ってきたワラや何やを細かく切っては左官屋へ売り込む。その間にもちょっと手紙使いがあると頼まれれば「アイ」と言って駆けていき、あるいは洗濯仕事と何でもござれと受けこんで、毎晩一時頃まで欠かさず夜なべ仕事をして、その金で米から薪から夫の薬礼までも工面した上で、自分はボロを着ていても、夫が酒好きなので、必ず一合ずつは飲ませる……とまだまだ話は続くのだが、自分は「ボロ」を着ての

図6　明治10年5月24日「東京絵入新聞」

シャツを着た書生

141

「ボロ」を、画工はシャツ姿に描いている。つまり、男勝りに働く女性は、こうした「シャツ」を労働着として着ていたのだろう。

若い女性のファッションへのこだわり

お喜代さんのシャツは労働着だが、こちらは違う。『明治事物起原』によると、「明治十一年春ごろ、青春の女子にして、シャツを着用すること流行せり、同年一月芳年筆の錦絵「洋行がしたい」（図7）の少婦の紅色シャツの袖口を、陶製ボタンにて留めたる図の如きは、蓋し実際のものなり、地方にては、三十年ごろ、尚ボタン留のシャツを、幼女に着せ居たり」とある。

洋書を側に置いているのは書生の義雄と同じ。女性も西洋への憧れは男性と変わらないのであった。赤と黒の格子縞のフランネルのシャツ。紫の絞りの半襟のついた襦袢（じゅばん）。その上に青地に白い小花の着物、さらに茶色の縞柄の綿入れを着ている。いつの時代も若い女性の新しいファッションへのこだわりは変わらない。

テーブルにかかっているのは更紗（さらさ）柄で、異国情緒を感じさせる。これらの

図7　大蘇芳年「見立多以尽　洋行がしたい」

表現を、画工の大蘇芳年が時代を先取って描いていることもさすがである。

【ボタン】

ここまで紹介したシャツには、どれも「ボタン」が付いている。これも元はポルトガル語である。「カナキン」、そして「ジュバン」でさえ、元はポルトガル語である。「シャツ」「メリヤス」をはじめとした洋服関係の言葉は、明治維新前から日本人にすでに馴染みのあるものになっていたのである。

机の上の孔雀の羽根

よく書生の勉強机の筆立てに孔雀の羽根が挿してある（56ページ図4参照）。これは、先がペンになっているのかと思ったが、そういうことではなさそうである。小学館『日本国語大辞典』に、「雄の孔雀の美しい尾羽。蠅よけと称して床の間の飾りとしたり、筆立てなどに立てて机上の飾りとしたりしたもの。特に、江戸時代の戯作者や書生などが机上の飾りとし、学者を気取った」とある。新聞挿絵でも、時代物の武士の書き物机や、明治時代の書生や女学生の勉強机の筆立てにも挿してあるのが描かれている。

明治20年1月18日「やまと新聞」

明治29年12月23日「都新聞」

シャツを着た書生

マフラーとハンケチ

明治二十二年二月二十三日「絵入朝野新聞」掲載
「新編　祝いの日（しんぺん　いわいのひ）」第五回より

神田今川小路の某邸の表長屋（裏路地にある裏長屋とは違い、表通りに面している）から少し離れて、一戸だけ新築された建物に、石野紋太郎という男が書生として住み込んでいる。それが右の男。箱火鉢を間にして、左の羽織の男は、同じ苗字の石野武太郎といって、紋太郎を訪ねてきた客である。
それはともかく、この部屋は新築というだけあって壁の腰張りも新しい。反古を使わない腰張りはどんな紙かというと、鳥の子、あるいは美濃紙などが用いられた。

❶ マフラー

その壁に帽子掛けがあり、帽子とマフラーが掛かっている。これらは羽織の男のものだろう。客で来た割には遠慮のない掛け方である。
マフラーがあるだけで、季節は寒い時期であることが分かる。座布団はないが、ケット（毛布）が敷いてあるし、紋太郎の着物の袖口を見ると重ね着をしているようである。羽織を着ている武太郎の首のあたりをよく見れば、防寒対策と思われるシャツを着ているようである。

❶ マフラー

❷ ハンケチ

マフラーは、包む、覆うという意味の「マフル（muffle）」に由来するが、これこそ維新以降に、庶民に使われるようになった言葉だろう。

『明治語典』には、「英語のMuffler。絹などでつくった襟巻き、肩掛けをいうが大体襟巻きをいった。しゃれ者は白のマフラーを用いた」とあり、明治四十年代には、マフラーは男性用が多く、色はブルーが流行った。

『舶来事物のネーミング』には、「江戸時代には男性が寒い日に首巻を用いた」とある。ただし、これは材質が分からない。一般庶民であれば手拭いだったかもしれないし、着物は襟元が開いているのだから、どんな布でも襟巻きにはなっただろう。

襟巻きの種類と使われ方

明治六年の『新聞雑誌』第八十一号には、「狐、兎、毛付き皮襟巻行わる」とあり、動物の毛皮の襟巻きが、おそらく生活にゆとりのある人たちに取り入れられている。

『舶来事物のネーミング』によると、「明治五、六年頃には襟巻として散髪者、結髪者の区別なく、二つ折にして、その先端を折り口に差し込むやりかたで着用する人々がみられるようになった」とある。これは、新聞挿絵でも時々見ることができる（図1〜図3）。この時期、舶来の白い襟巻きが大いに行なわれたという。

大いに行なわれた中で、一つ特殊な例を、明治十年十二月十九日の「東京絵入新聞」から……。

浅草馬道町一丁目に住む田中吉右衛門は、朝七時頃に起きて、これは寝過ごしたと思いながら、南手の雨戸を開けると、戸の外に年頃二十四、五と見える男が黒い着物に白の襟巻きで顔を包んでいたのが、いきなり縁側へ上がり込んだ。「サアきりきりと金を出せ、声

を立てると命がねえぞ」と例のせりふで脅したけれど、もう夜も明けて世間中が皆目を覚ましている様子だから、吉右衛門はちっとも恐れず、泥棒泥棒と大声をあげて騒ぐので、近所ではびっくりして、火を焚いているおさんどん、味噌を擂りかけていたおかみさんまで、火吹き竹や擂粉木(すりこぎ)を持って駆け出してくるので、賊は驚き慌てふためいて逃げていった、という話。こうした話からも、この頃すでに、白い襟巻きがそう珍しいものではないということも分かる。

襟巻きを覆面代わりにした強盗の記事も、新聞紙面ではよく登場する。その昔ならば「手拭い」あるいは「頭巾」で顔を隠すのが常識であったが、強盗の世界での文明開化にマフラーが一役買っている。

図3
先端を折り口に差し込むやり方
明治14年7月16日
「東京絵入新聞」

図2
そのまま胸元に差し込むやり方
明治13年1月28日
「東京絵入新聞」

図1
先端を折り口に差し込むやり方
明治12年7月2日
「東京絵入新聞」

肩掛けとしてのマフラー

『舶来事物のネーミング』では、さらに「十二、三年頃には格子縞の毛織物製の四角形の布にふさつきのものを三角に折った肩掛が流行した。当初男性用だったが、のちに布がさらに大きく、ふさも長くなり、女性用になって」いったとあり、女性の場合は「ショール」と呼ばれることになる。これも新聞挿絵にあるのでご覧いただきたい。

図4の男がかぶっているのは「ラッコ帽」である。日本でも北海道に面したオホーツク海でラッコ猟が行なわれ、防寒用にこのラッコの毛皮の帽子や襟巻きや防寒着の襟などに使われたという。だが、明治六年頃、ラッコの帽子の十中八九は贋物(にせもの)だったそうだ。

図4
明治14年1月26日
「東京絵入新聞」

男のショール

おそらく、同じ画工が描いたと思われる似た恰好の男の挿絵がある（図5）。内容はまったく違う話なのだが、実はともに「女たらしの詐欺師」として描かれている。肩掛け、というより、この場合はショールと言ったほうがいいと思うが、きっとこの姿は「気障ったらし」かったのではなかろうか、こういう男に女性が騙されたという一般的な認識だったということだろう。

そこで、詐欺師の挿絵がもう一点あるので、ついでにご覧いただきたい。この男は、地方まで行って詐欺を働いている（図6）。くわえ煙草に蝙蝠傘、洋服の上にはおっているのは「合羽」にも見えるが「マント」だろう。合羽も元はポルトガル語であるが、この詐欺師がそういう古いイメー

図5
明治15年1月25日「東京絵入新聞」

図6
明治10年12月25日「東京絵入新聞」

マフラーとハンケチ

ジの物を身につけるわけがない。人を騙す「こけおどしの扮装」として、おそらく東京あたりの古着屋で手に入れたマントと考えるべきである。明治に入ってからの旅姿の一つとしての合羽を着た姿（図7）と見比べていただきたい。

図7
明治12年7月13日「東京絵入新聞」

こうして見ると、明治に入ってからの日本の男性の間に、いかに衣装の一部として首に巻くものが多かったことか。基本的には防寒用であったり、雨天時のレインコートのような実用から発したものであるが、「白いマフラーが流行った」と言われた時期から、首のまわりにも、ちょっとお洒落がしたい感覚に目覚めたように思える。

なおまたもう一つ、切り抜いた絵のポーズが実に似ているとお気づきになったかと思うが、歌舞伎など芝居の型が、挿絵の世界にも取り入れられており、特に「東京絵入新聞」にそれが強く残っている。

❷ ハンケチを首に巻く

そのマフラーのことより、書生の紋太郎が首に巻いている布が気になる。風邪に対する備えからだと思うが、手拭いではなく、明らかにハンケチに見える。これは、明治十九年十一月の「絵入朝野新聞」の挿絵にそれらしいものがある（図8）。後ろを振り返っているのが主人公の書生。着物の下にはシャツが見え、脇に細い杖を抱えている。この頃、杖を持つのが書生の間に流行っていた。同じく首にハンケチを巻くのは、男女にかかわらず若い世代に流行していたようである。ただし、紙面では批判的なものしか見受けられない。それを四つほど選んでみた。

▲明治二十年二月二十日「東京絵入新聞」の論説に
「近頃、我が国に一種異様の奇態なる容姿」として、当然、書生のことかと思ったら、女学校の女教師のことであり、「ハンケチーフ

図8　明治19年11月5日「絵入朝野新聞」

をもって襟巻きになせるを見れば、これらの女流は残らず咽喉カタルにでも罹りいるもの」とけなしている。

▲明治三十二年二月三日「読売新聞」の投書欄に

「今年の正月は商家の娘達否官吏の奥方までも、首にハンカチーフを施しているのを見受けた。随分気障だ」

▲明治三十三年十二月十八日「読売新聞」の投書欄に

「芸者や茶屋女が、この寒いのにヤケに太い襟を出して抜き衣紋にしたほど見苦しいのはないのに、その上、白いハンケチなどで首を巻いている。ソレはソレは不思議な恰好だ」

▲明治三十四年三月八日「中央新聞」の投書欄に

「この頃、ハンカチーフを首巻きにすること

図10
元々は武士の着た紋付に、首にハンケチを巻いている。これをお洒落だというのはなかなか難しい。単に新し物好きだということなのではなかろうか
明治22年2月17日「絵入朝野新聞」

図9
首にハンカチを巻く少女。頭には流行の花簪（はなかんざし）をさしている。腕にはショールを提げているので、二重に防寒対策をとっているし、お洒落も兼ねているのだろう
明治21年2月25日「絵入朝野新聞」

流行し、堂々たる紳士のうちにも、往々見受けるが、僕の知ってる西洋人は非常にこの事を笑っておった」

まさか、西洋人に笑われることを気にしたというわけではないと思うが（あるいは、そうかもしれないが）、以降、挿絵や記事にも「首にハンケチ」のふうにお目にかからなくなった。

図11　銘酒屋（めいしゅや）の女。左の二人は遊びに来た書生
明治31年3月20日「中央新聞」

マフラーとハンケチ

ハンケチを噛む！

明治二十年六月十一日「絵入朝野新聞」掲載

「朝浅墻金露玉振（ちょうせんがつきつゆのたまゆら）」中の巻中幕の続きより

新聞挿絵は芝居がかっている。というより、新聞の読者を「芝居を見る観客」としてとらえていたのが、初期の新聞挿絵だと思う。それがぴったりその通りなのが、この連載「朝浅墻金露玉振」である。実際、小説というより、作りは芝居の脚本仕立てになっている。つまり、背景や周辺の物は芝居小屋の大道具、小道具ということになる。舞台で役者が演じているという作りになっている。

そう思えば、この芝居がかったシーンにも納得がいくだろう。ではあるが、例の通り、作家の書き起こした文章と、画工の描いた挿絵とは、そうとう違う世界が展開している。

まずこの男は利兵衛といい、見た通りの金満家である。奥方は政子といい、お付きに「腰元」がいる。その政子は、ちょっとした悩み事があり、自分の部屋に引きこもって、物思いにふけっている。そこへ腰元が入ってきて、これへお出でとのこと

腰元「昨日よりおこころ勝（すぐ）れず、お引きこもりのご容体を、旦那様にもお案じ遊ばし、おしつけ

① バッスル (bustle) スタイルのドレス

② ハンケチ

政子「ナニこちらへお出で遊ばすとか、日頃の癖でふさぐばかり、悩むところも無いことゆえ、お出でを待たず、こちらからご機嫌うかがいに行こうワイナ」

と、襖（ふすま）を開けて出て行った政子の姿が「利兵衛好みの衣装」というわけで、この洋装姿。

これは、いわゆる「バッスルスタイル」という、まさに鹿鳴館で、ご婦人方が着た衣装である。この衣装の下には、身体をしめつけるコルセットを装着してあるはずで、とても一人では着ることのできない、しちめんどうくさい作りの婦人服である。

芝居とはいえ、これはどうかなと思って、話を先に進めると、

利兵衛「気分が悪いということだが、こう見たところは変わらぬ様子、定めていつもの鬱閉（ふぎ）がこうじて、それで引きこもっておるのであろう。チト庭うちを散歩でもして気を晴らすがよいではないか」

政子「お察し通りの容体にて引きこもっておりましたが、薬も種々の気晴らしも絶えて効験（しるし）のない難病、これで果てるでござりましょう」

と、袖にて顔をおおう。

「袖にて顔をおおう」というのは、着物であれば、図1のようなしぐさである。少なくとも、バッスルスタイルのことや、ハンケチを嚙んで嘆くそれが、この場面なのである。

図1
明治16年10月4日「東京絵入新聞」

というような文章の表現は見当たらない。

今回もよくある、文と挿絵の不一致という一例なのだが、これは作家という演出家と「画工という演出家」の立場の違いといえば分かりやすくなる。とはいえ、その演出家としての画工によって、観客（我々も含む）がこの挿絵に面白みを感じるとしたら、その演出はうまくいったということになる。

❶ バッスル (bustle) スタイルのドレス

明治十六年十一月、欧米人との交流をはかるために建てられた「鹿鳴館」の時代、上流階級の婦人たちが好んで着用したのが、このスタイルのドレスであった。「バッスル」あるいは「バスル」というのはスカートの下に着ける腰当てで、腰を盛り上げる形、バッスルスタイルを作り出すためのファウンデーションの一種である（図2・図3）。

図2
婦人服の冬の洋装。頭から顔にかけて「ベール」をかけ、毛皮の縁のついた外套を着て、右手は「マフ」の中に入れている
明治22年6月5日「江戸新聞」

図3
夏の洋装。左手には扇子を持っている
明治23年1月23日「やまと新聞」

洋服を着始めた頃の日本婦人

明治十九年六月十六日の「時事新報」の投書欄に、東京木挽町（こびきちょう）の厚生館に婦人読書会の演説を聞きに行ったときのことが書かれている。たくさんの婦人方の中には装飾の多い洋服を着た方が多く見受けられたが、それはよしとして、「この洋装の令閨令嬢（れいけい）方にして、日本風の腰曲げお辞儀なされしには、ほとんど愛想を尽かし申し候。なにとぞ以来まったくこれを雇いし欧米人に対して面目を失わざるように返す返すもご注意申し上げ候ものなり」とある。

これは洋服を着ているならば、西洋風のお辞儀をしないとおかしいということを言っているようだ。さらに、せっかく日本に西洋のさまざまなことを教えにきてくれているお雇い外国人が、これを見たらがっかりしてしまう……と、この頃は、そういうことを言う人もいたのである。

とにかく、鹿鳴館ができた当時は西洋と肩を並べたいという気持ちが前面に出ていたので、服装も「衣服改良」と称して、何とか西洋風を取り入れようと必死となっていた。それゆえ、婦人方が洋服を着始めた頃には、普段の日本人らしい「しぐさ」との間でのチグハグした光景がよく見られたようだ。

明治十九年六月二十一日の同じく「時事新報」の投書欄には、日本婦人が洋服を着て通ると誰もが足を止めて見る、それはどうしてかというと、洋服婦人の内股で尻を振る歩き方はどうしたって足を止めて見たくもなる、とあるのだが、誰もが、というのは男性が、ということなのか。ただし、これは、着物とは違って、バッスルスタイルは腰の部分の誇張されたデザインなので、西洋婦人とは違う、奇妙な動きが人の目を楽しませたということのようだ。

短かった婦人の洋装ブーム

どうやら、この明治十九年あたりが、婦人の洋服を着るブームの最高潮の頃であったらしい。この年の「時事新報」に銀座三丁目の「丸善商社裁縫店」の息子が、すぐ近くの銀座通り沿いに「西洋女服裁縫店」開店の広告を出している（図4）。ただし、婦人用の洋服の価格は高くて、一般庶民には手の届かない存在だったようだ。

図4　明治19年10月4日「時事新報」

明治二十一年一月十二日の「読売新聞」には、弓町八番地（現在の銀座三丁目の外堀通り沿い）に「大和製服社」というのができたが、その目的は、今盛んに行なわれている西洋服は「おおむね英米独仏混淆の斑流（まだらりゅう）より成り立ち、独り外国人の嘲笑をきたすのみならず、その価もはなはだ不廉にして、経済衛生上ともに損多くして益なきもの」なので、「今度その模範を西洋各国の服制中より選り取（よ）り、舶来品は一切用いず、我が国の製造品をもって、高尚優美にして、最も軽便なる一種特別の婦人服を調製するのだそうだが、「果たしてその目的を達するや否や」とある。

そういった努力がどうなったのかは不明であるが、明治二十一年六月十日の「東京絵入新聞」に、

「日本婦人の西洋服は追々風向きが悪いようにて」とあり、「現に夫人同伴にて京阪地方を経歴の上、目下有楽町なる東京ホテルに滞在せる英国陸軍少佐トンストン氏のごときも、大いに日本風を賞賛して日本婦人の洋服を着せるを非難し、かつ日本服にて靴を穿てる風俗などは最も嫌忌し、日本人はやはり日本服装を着、日本造りの家屋を好しとすれば、旧大名屋敷の形をなせるものは、なお注意して保存なしたきもの」とあって、西洋人は日本人の西洋化を「いかがなものか？」と見ていたようである。

そして、同年九月六日の「絵入朝野新聞」によれば、何の商売によらず、世間一般に不景気になり、「とりわけ洋服店は、昨今よほど困りいる由、中にも婦人服はだんだん着る人の減じたので、これまで雇い置きし外国人を解傭するも多きよし。現に銀座三丁目の大倉服装店雇いの外国人ミスライトも解傭され、一昨日ひとまず本国なるパリへ出帆したる由」となって、婦人の洋服着用の第一次ブームは早くもしぼんでしまったのである。

❷ ハンケチ

女性のハンケチを嚙み締める姿、いかにも芝居がかって見えるが、樋口一葉の『にごりえ』（明治二十八年）に、「いいさしてお力は溢れ出る涙の止め難ければ紅いの手巾（ハンケチ）かおに押当てその端を喰いしめつつ物いわぬ事小半時（こはんとき）」という場面がある。小説とはいえ、一葉がそう表現しているのだから、こうした行為が普通にあったのかも、と思ってしまうのだが……。

さて、ハンケチについてだが、『ものしり事典』風俗篇（下）に、「明治十一、二年のころから洋式の方形したものが流行しはじめ、これをハンカチーフといい、略して単にハンカチともいって、絹、羽二重などの地質に美麗な両面刺繡（ししゅう）など施し、あるいは紋織、浮織、縞などその種類もしだ

に多様になったものである」とある。

その他、まだハンケチという名称が一般的でなかった頃に、もしかしたら、これもハンケチのことかな? というものもある。明治十四年一月十八日の「読売新聞」に、宮中の御苑内で兎狩りが催されたとき、兎を捕らえた兵卒一同が「帽子、鼻拭(はなふき)、ズボン下」の三品を賜ったとある。そのうちの「鼻拭」は、明治初頭、外国人がハンケチで洟汁(はな)をブーッとかんだのを見て、そういう名称が付けられた時期があった。なお、この兎狩りの際、他の諸兵にはミカンを賜ったとある。

もう一つ「鼻拭」関連の事件が、明治十五年一月二十七日の「読売新聞」にある。

「一昨夜の十二時頃、英国人キイリング氏が芝公園地内の新道を通行すると、片陰より一人の追落とし(強盗)が現れ、抜刀(ぬきみ)をひらめかして、同氏を脅しつけ、金三円七十五銭に教授本一冊と鼻拭を一枚奪い取って逃げ去ったという」

さすがに「鼻拭」の名称が登場するのは、これが最後だろうと思う。

その他の漢字名では「半手拭」や「白い短布」と書かれたりもしている。「手巾」以外、片仮名では(明治時代の新聞紙上では)ほとんどが「ハンケチ」と書かれている。それに「ハンカチーフ」が続くが、明治時代を通じて「ハンカチ」という書き方は今のところ見ていない。

ハンケチ作りの内職

洋装に日本手拭いというわけにはいかない。やはり、洋装にハンケチはいっしょに付いてきたはずである。最初は輸入品であったろうが、ほどなく国産品が登場したに違いない。

その国産品の出始めの頃だと思うが、明治十二年九月二日の「読売新聞」に、アメリカの前大統

図5　明治31年9月21日「都新聞」

領（当時）が日本を訪れて、帰国の際、いろいろと土産品が贈られた中に「綾織の手帕二ダース」があった。

明治十八年頃から、新聞紙上では国産の甲斐絹や羽二重で織られたハンケチの輸出が年々増えていることが報じられている。その製品作りのためには、ハンケチの縁縫いが欠かせないのであるが、その工女の募集がよく行なわれている。何しろ、工女一名で日に二枚くらいしか縫えないのだそうだ。

一葉の『うもれ木』（明治二十五年）に「手内職の手巾問屋に納むる足を其まま」とあるのは、まさにハンケチの縁縫いが女性の内職として、大いに行なわれていた頃の話である。

その絹ハンケチの内職の新聞挿絵があるので、ご覧いただこう（図5）。

『うもれ木』にあるように、内職で作ったハンケチは、まとめてハンケチ問屋へと持って行かねばならない。そこで起こった事件を一つ。

明治二十年四月二十一日の「東京絵入新聞」

から、浅草三間町の小宮おいさという女性が、浅草仲町の往来を行くと、「突然後ろから二十四、五の男が抱付くゆえ、びっくりしてアレーと言ううちに、金一円と洋手拭百枚入れありし風呂敷包みを奪い逃げ去るので、ますます驚き、盗賊盗賊と声を立つると、横町から巡査がスックと出られてたちまち捕えられた」という事件があった。

おそらくできあがったハンケチを、問屋に持って行くところだったのだろう。一つの袋に百枚というのは多いので、おいささんは内職を取り仕切るような仕事だったかもしれない。

口で「嚙み締める」、あるいは「くわえる」という風習

最初の挿絵に戻って、ハンケチを嚙み締めるというのは、今ではまず見かけないが、「歯をくいしばる」、あるいは「歯を嚙み締める」という芝居や浮世絵の世界での「感情表現」として生まれたものだろうと思う。

そういうもの以外にも、かつての日本人は「口で物をくわえる」ということをよく行なっていたというのが、新聞挿絵からうかがえる。いわば「三番目の手」である。多くは着物の裾をさばいたり、長い袖をさばくのに、どうしても手を使わざるを得ず、必然的に口を使うという習慣が身についたのだろう。くわえるものによっては「凄み」が出るし、多くの場合、女性が何かくわえると「色気」を感じるという、特別な演出にもなっている。そのあたり、どんな効果が出ているのか、列挙して見てみよう。

図7　風呂敷包みを口にくわえる
明治12年2月8日「東京絵入新聞」

図6　短刀を口にくわえる
明治13年12月18日「東京絵入新聞」

図9　懐紙を口にくわえて柄杓の水で手を洗う
明治20年6月15日「やまと新聞」

図8　手燭を持ち、懐紙を口でくわえる
明治16年4月28日「東京絵入新聞」

図11 口に櫛をくわえて髪を整える
明治28年5月28日「都新聞」

図10 口に封筒をくわえる
明治28年11月28日「都新聞」

図13 簪を武器に、口で団扇をくわえる
明治29年5月8日「都新聞」

図12 口に封筒をくわえて、手紙を読む
明治29年1月8日「都新聞」

ハンケチを嚙む！

図15　湯屋の帰り、濡れた糠袋を口でくわえる
　　　明治31年10月27日「中央新聞」

図14　頬冠り（ほおかぶり）をして、手拭い
　　　の一方を口でくわえる
　　　明治31年7月27日「都新聞」

図16　湯屋の帰り、濡れた糠袋を口でくわえる
　　　明治44年10月6日「都新聞」

図17　明治19年10月7日「改進新聞」

ハンケチを振る

船上からハンケチを振る女性の挿絵がある（図17）。

人と別れるときに手を振るという動作（この場合はハンケチを振っているが）は、いつからあったのだろう。あまりにも単純な動作なので、考えたことがなかった。それが日本に昔からあったのか、あるいは外国人からの影響なのか。それは意識していなかったので、ちょっと調べてみると、日本にはもともと「魂振り」という習慣があって、空気を揺るがすことで気を送るような、そんな意味もあるようだ。出かける人を見送るときに手を振るという動作も、このあたりからきていて、そうした延長線上にハンケチを振るようなことがあるのだろう。ここでは、ハンケチを振る挿絵のみを紹介しておこう。次ページ（図19）のハンケチを振って片手運転をするような「おきゃん」な女学生については、次の項目に詳しく……。

図18 船を見送る着物の婦人
明治31年10月9日「都新聞」

図19 自転車に乗って
ハンケチを振る女学生
明治36年11月9日
「万朝報」の広告

ハンケチ、あるいはハンカチーフの広告

ハンケチは漢字では「手巾」と書くことが多い。現在では「ハンカチ」あるいは「ハンカチーフ」と言う人がほとんどであるが、当初は「ハンカチーフ」あるいは「ハンカチ」そして「ハンケチ」が主流であり、明治時代において「ハンカチ」という略称は、今のところ活字では見ていない。

明治十六年、鹿鳴館が開館し、洋装文化が花開いたことから、明治十九年に「白木屋」が「三越」よりも早く洋服部を開設。洋服にはハンカチーフが付き物とされたのか、同年の広告にその名称が載っている。その付属品の立場から独立して、三十一年には、ハンカチーフを主に扱う「中西儀兵衛」の店が広告を出している。

明治19年5月22日「時事新報」

明治19年6月22日「絵入自由新聞」

明治31年11月3日「読売新聞」

明治39年2月7日「都新聞」

明治32年2月14日「都新聞」

ハンケチを噛む！

女学生と自転車

明治三十六年二月二十五日「読売新聞」掲載
「魔風恋風（まかぜこいかぜ）」第二回より

前項の広告「自転車に乗ってハンケチを振る女学生」（168ページ）を受けて、今回の女学生を紹介しよう。実際は、今回の女学生のほうが九ヶ月早く世に出ている。よく見れば、髪型も服装も同じであるし、右手のハンドルを握る手にはハンケチらしきものがある。

それにしても、この挿絵はあっさりと描かれている。背景がないので、自転車に乗る女学生が強調されている。

これまで本書では、説明的に人物を切り抜いていろいろご紹介してきたが、これはこの図柄だけで独立している。新聞小説の挿絵は、三十年代後半になると、こうした力を抜いたタッチのものが多く見られるようになる。というのも、新聞自体のページ数が増えて、あちこちに小さい挿絵が入るようになり、画工の仕事が増えて、小説の挿絵だけに時間を費やせなかったということもあるだろう。加えて、この頃になると、西洋画を学んだ画工も参入することによって、新しいイメージを求めて、少なくとも歌舞伎や浮世絵のイメージではない、どこかあか抜けたというか、あるいは「型にはまらない」「自然な動き」を意識したものに、時代が変わりつつあったということだろう。

自転車に乗った女学生

小杉天外の小説「魔風恋風」は、女学生の自由恋愛をテーマにしたことで、世の注目を浴びた話題作であったが、主役の女学生が自転車に乗って登場したことでも評判を呼んだ。

女学生の名前は萩原初野、十九歳。実はこのあと、自転車は事故を起こして、初野は入院をする。

病院の看護婦（今の看護師）によれば、「それは別嬪よ。全く別嬪さんよ、目の大きいね、鼻の高い、色なんぞは、宛然透通る様なのよ」というくらいの美人である。昔は切れ長の目が美人の代表であったが、ここでは「目の大きい」ことが美人の要素になっていて、それだけでも時代が変わったということが分かる。

それにしても、ハンドルの手にハンケチらしいものが握られているのを見ると、お転婆とはいえ、汗をかいたら拭くというたしなみを持っているということから、さぞかしどこかの令嬢かと思えるが、実は千葉県香取郡佐原町の平民の出である。この華族でもなく、高級官僚の令嬢でもない、平民の娘が活躍するということが、広く庶民にも受けたのではないかと思う。

向学心あふれる女学生

女学生という名称の前に「女書生」という呼ばれ方をしていたようだが、明治三十年代に入ってからも、この「女書生」の言葉を紙面の中で見ることができる。「女学生」という名称は、新聞では明治十年頃から目にするようになったが、実社会ではそれよりも少しはさかのぼって使われたのではないかと思う。

「女生徒」という言葉も早くから使われていた。これは小学校の生徒も含まれている。やはり「女学生」というからには「女学校の生徒」を指す名称と限ったほうが分かりやすいのだが、小学校以上の学校に進学すると「女学生」という場合もあるので、そのあたりはあいまいである。

野口孝一著『銀座物語』には、東京築地にあった居留地に、アメリカ長老教会の宣教師カラゾルスが明治二年九月、英学塾を開いたところ、そこに男装の女子が入ってきた、とある。つまり、これはまだ女子が男子と同列に見られなかったことから、どうしても英語を勉強したかったこの女の子は男の振りをしてまで入塾を希望したというわけである。これを知ったカラゾルスの妻ジュリアが心を動かされ、同じ築地居留地内にA六番女学校を開いた。これが翌年の三月のことであり、日本で最初の女学校である。この女子の年齢が分からないので何とも言えないが、こうなると年齢は関係なく、向学心のある女子生徒は「女学生」でいいのではないかと思える。

男らしきに過ぎる女学生

だいぶ後になって、明治三十五年八月二日の「読売新聞」の投書に、東京と大阪の女学生の比較をして、大阪の女学生は「昔の娘の風」があるが、東京の女学生は「ツンとしていて、男らしきに過ぎる」とある。それが当たっているのかどうなのか、そう思って投書欄を拾うと、たしかにそういう事例は少なからずある。

明治八年十月八日「読売新聞」から、ちょっと長いが、そのまま、引用してみよう。

「近頃は学校も追々盛りになりまして、女の子までも学問に精を出しますのは、実に喜ばしい結構な事だが、ここに一つ分からぬ事があります。一体女子(おなご)というものは髪形(かみかたち)から着物までも美しくす

図1　明治20年4月28日「絵入朝野新聞」

図2　明治36年7月19日「都新聞」

べてやさしいのがよろしいと思いますに、この節学校へ通う女生徒を見ますに、袴を履いて誠に醜くあらあらしい姿をいたすのはどういうものでありますか。上つがた（貴人の意）では戦などの時も婦人が袴を履いたり、鎧も着ることがあり ましたが、常に用いたのは聞きません。そのうえ婦人の服にも常の服、式の服とに品があって昔から用いきたったものゆえ、今さら男の袴を履かなければ失礼という訳もありますまい。日本の男袴は廃にしてはどうでに婦人の服をお改めになるまでは西洋の服を用うるのは知らぬ事。御上より別ござります。　麻布永坂新妻某
「新妻」とは、女性からの意見なのか、苗字なのかは不明だが、どうやら男勝りの「袴姿」がいけないらしい。これは男勝りというより、新しい世の中をより広く活発に動いて見聞きしたいという意欲からきているのではないかと思うのだが。

夜會結

図3 「夜会結び」
『日本家庭百科事彙』より

もう一つ、やはり袴がいけないという明治十九年六月三十日の「時事新報」の投書から。

「華族女学校生諸君は、紫の袴に靴を穿ち、蝙蝠傘を携えながら、なぜに今一歩を進めて束髪洋服に改むるの勇気なきや。諸君すみやかに改良せざれば世人は諸君を呼んで山芋の化物と言わんとす。幸に猛省せられよ（在青山　忠告堂硯海）」

（「幸に」の意味は不明）

さすがに、鹿鳴館華やかな頃なので、束髪（洋風の髪型）に袴はやめて洋服を着なさいと、少し進歩している。しかし、この袴姿だけは、その後しばらくは「女学生風俗」として続くことになる（図1・図2）。

こういう活発なお姉さん女子を見て育った、もっと若い年齢の女の子にも、その風潮が伝染している。明治三十一年十月六日の「読売新聞」の投書には、「横浜の小学校の女生徒の生意気には恐れ入る。現に相生町の某家の令嬢は黒縮緬の三ツ紋羽織を着し、夜会結び（図3）に色眼鏡をかけ、澄ましきって学校に通っている（呆生）」とある。

夜会結びも、当時の小学生としては「ませた」髪型だったのだろうが、色眼鏡というのは、さすがに横浜の少女ともいえるが、今の時代でも恐れ入るファッションである。

女性は小さい頃からでも、ままごとといっしょで、化粧をすることは「性格上」致し方ないと思う。新聞広告には、女学生のための化粧用品は数多く出ている（図4）。

そこでこの「魔風恋風」の主人公初野の容姿はどうであるかというと、「すらりとした肩の滑り」「海老茶の袴、髪は結流しにして、白リボン清く、着物は矢絣の風通（二重

図5 「マガレート」
『日本家庭百科辞彙』より

図4 化粧水「キレー水」広告
明治32年8月23日「都新聞」

織の一種）、袖長けれど風に靡いて、色美しく品高き……」といった具合。髪は結流しとあるが、これをちゃんとまとめると、当時流行の「マガレート（マーガレット）」という髪型（図5）となる。

活発な婦女子

自転車と同様、一人で乗物に乗って移動する手段として「乗馬」があった。とは言っても、横浜開港以前は、女性が馬に乗る習慣がなく、ようやく、明治四年四月十九日に庶民が馬に乗ることを許されるようになって、一般庶民である女性も馬に乗ることができるようになった。女性の場合、鞍にまたがることはせず、最初は、西洋女性の横乗り用の鞍を使用して馬に乗ることから始まっている。明治十九年一月四日の「東京絵入新聞」掲載の小説「片雄浪」に描かれたこの女性たち（図6）は、「不自由もなく暮らし」「庭にて慰みに馬の稽古」ができるよ

図6 小説「片雄浪」の一場面 明治19年1月4日「東京絵入新聞」

うな境遇に育ち、この日は根岸あたりから王子までの遠乗りをしている。よく見れば鐙(あぶみ)もないので、横乗り用の鞍を使用しているだろうことが分かる。

活発女子、自転車事故に遭う

おそらく、密かに自転車に乗る稽古をしていたのか、明治二十七年八月三日の「都新聞」には、「束髪ですら生意気と言わるるに、姫御前のあられもない麴町区富士見町五丁目の某氏の次女花子(二十歳)といえるは、自転車で乗り回り、一昨日も上野公園まで行かんと自転車で跨(また)がり出掛けたところ、本郷壱岐坂を下るとき、どうしたはずみか、自転車にはね飛ばされ、立ち居もかなわず、人力車に助けられて帰宅せしとのこと。あたら名花を疵物(きずもの)にしたりと、悔やむ人のありやなしや」とある。

つまり、自転車同士の衝突事故ということである。良家の子女ならば、庭でも稽古ができ

る。そこで、腕試しということなのだろうが、当時としてはそうとう破廉恥な行為である。

それにしても、自転車にまたがることは、当時の良識のある親ならば許さなかったはずである。この場合、親が外交官で、海外の事情を知っていて理解があったのか、あるいは花子の兄が乗っていた自転車を密かに使って練習をして自信がついていたので、冒険心を発揮して、一人で遠乗りを試み、結果、無残な結末を迎えたということなのかもしれない。

いずれにしても、今のところ、これが女性の自転車に乗った記事のごく初期のものである。しかし、若い娘がこれくらいなことはする時代として認められてしまっているのか、それほどセンセーショナルなふうでもない。そうだとすると、女性の自転車乗りは、もう少し以前から行なわれていたのではなかろうか。

自転車と芸妓

初めて日本に自転車が渡来したのは、諸説あるが、明治三年頃であった。ペダルを踏むとのろのろ走ったというが、ここでは、特に自転車と女性が関係している出来事だけを並べてみたい。

前出の令嬢の事故以来、女性の自転車乗りの記事が見えてこない。そこへ、明治三十一年七月十一日の「読売新聞」の投書に、「新橋にさるものありと聞こえたる小松屋のおえつは、この頃、何に感じてや、自転車に乗り、習うことを覚え、束髪に紫袴の出立ちにて号令の音凄まじく、狭斜の巷を乗り回りおりそうろう。自転車の稽古場は河岸の河内屋の前なりとのことにそうろう」とある。

この「新橋のおえつ」のことと思うが、同年九月、日本に来ていたフランス人の画家ビゴーが、

図7　ビゴー「自転車に乗る芸者」　雑誌「日本人の生活」（明治31年9月）より

背中に三味線を背負い、着物の裾をはだけて走る「はしたない姿」で自転車を走らせている新橋の芸妓を描いている（図7）。実際には三味線は背負ってはいなかったと思うが、「おえつ」は評判の芸妓であったこともあり、当時としてもそうとうにセンセーショナルだったようだ。

芸妓を含めて、一般庶民が自転車を稽古する場合、たいがいは空地を見つけるか、専用の練習場で走り回ることから始めることになる（図8）。こういう施設では貸し自転車が用意してあるし、明治十二年頃からは、すでに貸し自転車屋というものもあったので、中には自転車を借りて、いきなり公道を走って問題を起こす輩もいた（図9）。

芸妓のチャレンジ精神

新橋のおえつの年齢は不明だが、おそらく十八歳から二十歳を超えたくらいだろう。前出の良家の子女「花子」と同じくらいの、まさに「今時の女の子」である。それに加えて、目新しいことをするのも芸のうちと、チャレンジ精神のあるのが、この時代の芸妓であった。

図8 濱田自転車店、練習所の広告
明治31年1月2日「中央新聞」

図9 大道にて自転車の練習
明治31年3月4日「中央新聞」

たとえば、明治五年二月の「新聞雑誌」第三十二号に、「この頃、柳橋の歌妓（芸妓のこと）阿亭なる者、横浜に到り高鳴の学校に入り英学を修行する由。あそびの境にもかかる奇特の婦人を出せるは珍しき事ならずや」とある。英学、つまりこの場合は英会話ということになる。同年一月の「日要新聞」には、やはり横浜で洋服を着た芸妓の話があって、当然、洋服を着た芸妓は評判を呼んだに違いない。

そういう新しいことをしてみたいという芸妓のチャレンジの一つに、この明治三十一年の「自転車」への投書がある。この「おえつ」のチャレンジした明治三十一年と同年、十月一日の「読売新聞」に、「江副商店発売の巻煙草サイクルの箱の裏に女異人の自転車に乗ってる絵があるが、よく見ると自転車は男乗りだ（煙草好）」というものである。新聞広告にはよく「サイクル」（前年の十二月あたりから発売）が掲載されている（図10）のだが、裏側の絵は新聞の広告欄には出ていないので、どういう図柄なのかは想像するしかない。

それは仕方ないとして、一般人が「女性が自転車に乗っている姿」が描かれている絵を見るチャンスは、もしかするとこの「サイクル」の煙草のパッケージが初めてと言ってもいいのではないかということである。芸妓の「小松屋おえつ」がこの紙巻煙草「サイクル」に出合うチャンスは大いにあるので、そのパッ

図10　煙草「サイクル」の広告
明治31年4月11日「読売新聞」

女学生と自転車

図11　明治31年9月15日「読売新聞」

ケージの箱の裏の絵を見た「おえつ」が自分でもやってみようと思ってもおかしくはないのである。

それでも、投書の文面には、「よく見ると自転車は男乗り」とある。「男乗り」とは自転車をまたいで乗ることであり、女性が馬に乗る際の「横座り」つまり「女乗り」ではないのだから、これはちょっと問題をかもす乗り方であった。それを「おえつ」は「当時の良識」を覆して自転車に乗ったのであるから、そうとうな勇気が必要であったはずなのである。

「サイクル」の裏側の絵は見つけられなかったが、明治三十一年九月十五日の「読売新聞」に「自転車に乗る女性」の挿絵（図11）がある。標題は「時是れ金」で、よく見れば、後ろの自転車に乗る老婦人は「横座り」に見え、単に自転車に乗って引っ張ってもらって、歩くよりも時間を稼げるというだけの絵である。老婦人であるし、さすがに自転車を男乗りすることはできない。それでも、この頃から、女性が自ら自転車を漕ぎ出す機運はあったように思う。

女学生の自転車ブーム

「魔風恋風」のヒロインのモデルになったのは、のちに世界的なオペラ歌手となった三浦環だと言われている。明治三十三年、上野の東京音楽学校へは自転車通学であったという。たしかにこの年には、自転車通学の女学生が多く見かけられるようになったらしく、十一月三十日の「読売新聞」の投書に、「僕が女流の自転車乗りを攻撃するわけではないが、近来、海老茶の袴連（当時の女学生は皆、海老茶か紫色の袴を履いていた）が洋傘をかざして乗車するのは、いかにもみっともない。ぜひ帽子に改良してもらいたし〈社会生〉」とある。

あるいは、十二月の「二六新報」に、「昨日、音楽学校の秋季音楽演奏会に女生徒の自転車に乗りて赴きしもありし」というのがあり、これには、自転車に乗るショール姿の女学生の挿絵（図12）がついている。

ただし、女学生の自転車乗りに関しては、いろいろと批判が多く、明治三十四年三月十四日の「読売新聞」では、「過日、向島の百花園へヌウっと走り込んで来たのは四、五人の海老茶式部で、皆自転車にまたがって一列になり、しかも人が見ると、さも号令をかけられたかのごとく、一様にハンケチを出して口を覆うた。アア自転車に乗る娘をもつ人の家庭は必ずや紊乱しておらねばな

図12 自転車に乗る女学生
明治33年12月10日「二六新報」

女学生と自転車

らぬ（乱れている）ものだと、余は断定する（口髭紳士）」とある。

そうした一方、女性の自転車乗りを擁護する人も出てくる。明治三十四年三月二十五日の「中央新聞」より。

「世間にては女学生や令嬢方の自転車乗りを、お転婆だとか生意気だと言うので、ひどく攻撃せらるる御仁もこれあり候えども、小生はかれほど活発で愉快なるものはこれなくと存じ候。とりわけ五、六人も打ち揃って海老茶色の袴を春風にひるがえしての遠乗りなどときては、実に実に嬉しくて嬉しくてたまらず候（女尊居士）」

女学生と自転車盗難事件

三浦環は音楽学校へ自転車通学をしていたが、おそらくその同期生だと思われる女学生の記事がある。これは当時の女学生風俗も描かれているので興味深い。記事は明治三十四年四月十六日の「中央新聞」から。

「パリ最新形の夜会結びに行灯袴（襠のない袴。袋袴ともいう）を胸高に結いなし、羊皮のボタン靴で軽くペダルを踏んで行く姿を見ては、通りすがりの白髪婆までアッと言って後ろ影を見送るほどだから、同じ仲間の女学生が、稽古時間の都合のため、時間の都合やら便利のためやらで、等しくそのハンドルを握らんとするのも実に無理でない。中には掛持ち学校のため、稽古時間の都合のため、自転車が欲しくってヨヨと毎日毎日弱齢の兄をせびっている者も多いそうだが、ここに先頃から日々本郷通りを斜めに不忍の方へ切れて、上野の音楽学校へお通いなさる自転車嬢にたけ子（十九歳）とおっしゃる本郷弓町二丁目八番地の某氏の令嬢がある。去月二十九日の朝、（中略）最愛

の自転車に音楽学校の玄関でしばしの別れを告げて、その日の科業を終えて後、家路へ再び自転車を馳せんずものと玄関へ出てみれば！　件の自転車は女主人の帰りを待たず、どこかへ飛び出してしまったので……」

つまり自転車が盗まれてしまったが、犯人は捕まったという記事である。

だんだん大胆になる

ハンドルの片手を離してハンケチを振るとか、日傘をさして乗るとか、女学生の自転車乗りもだんだん大胆になっていく。明治三十四年十月四日の「読売新聞」の投書に、「三日の朝、僕の家の前を自転車で通った一女学生は、両手を放して曲乗りをしながら意気揚々と行った」というのもあるが、とっておきの痛快な記事を最後に載せておこう。明治三十七年十二月三日の「東京朝日新聞」から、見出しは「自転車式部（電車と競走）」となっている。

「学びの道の暗きを厭う行灯袴の海老茶式部、御名は何子と呼ぶたまうか、浅草代地辺より築地の女学校へ通わるる令嬢あり。御年齢も、日ごと赤塗りの自転車に乗り、十七、八、少し力みのある顔つきにて、眉も口も一文字、まっしぐらにペダルを踏む。鞍味（自転車さばきのことか？）は早や覚えの名人。

一昨日の朝も例のごとく柳橋より吉川町を経て、横山町へ差しかかると、前には東京電車の何百何号、鈴の音もけたたましく四辺(あたり)を払って進みおれり。自転車乗り(サイクリスト)には至極の邪魔者。エエ面倒な、と乗り越して、救助網（当時の電車には前に網がついていた）の真ん前を悠々然と進行するさえ、これ見よがしの片手放し。車内の客は革紐（吊革）にブラ下り、動揺のつど、グルグルと三べん回れど

煙草も飲まれず、厳しい規則の束縛せられて手持ち無沙汰なところから、ガラス越しに令嬢を眺め、アノ後ろ姿の生意気さは、お話になりませんと、ワヤワヤとののしれば、運転手も業を煮やし、小面の憎い海老茶メだと、少しばかり速力を増し、滅多無性に鈴を鳴らせば、令嬢も負けぬ気になり、おのれ追っつかれてなるものかと、花月巻の乱れ毛を朝風に吹きなびかし、矢飛白の袂をふくらませて懸命に馳せ出すうち、無残や通り塩町にてズデンドウと落車せり。

電車内は言うに及ばず、途上の人も手を打って万歳々々と連呼すれば、令嬢柳眉をキッと逆立て、又もヒラリと飛び乗って一散に電車を抜けば、電車再び急行して令嬢を抜く事両三度。いよよもがけばハンドル狂い、通り旅籠町の真ん中にて重ね重ね落車せり。ここは魚河岸行きの連中など口の悪い人々の往さ来るさの繁ければ、冷罵以前に百倍し、当り前の女性なれば、顔に紅葉を散らすべきに活発無二のハイカラ美人、平然として自転車に跨れば、かえって電車や恥にけん、電線から火を出して、それ影パッと赤くなれり。この時令嬢は競争相手の電車を駆け抜け、本町四丁目角より江戸橋の方へ折れながらちょっと後ろを振り返り、電車に向かって白い手を挙げ、お出でと口と小手招き、ニッコリと笑って立ち去りし、海老茶気質ぞ物凄き、したがって運転手気質より乗客気質、通行人気質、どれもどれも物凄し」

女子力、あなどることなかれ。文明開化もこの頃になると、すっかり馴染むというか、ものすごい勢いで世の中が変わっていくさまを、こうした記事で感じることができる。

飛ばす飛ばす洗耳の自転車

どうです、このスピード感。明治三十三年の「都新聞」掲載「剃刀(あたりや)おきん」第九十六回の挿絵である。場所はパリ。この直前、女主人公おきんはピストルで人を撃ちこの画面があって、その明日の回にまったくこの絵解きはないのだが、その明日の回の最後に「絵解は明日」とあるのだが、このスピード感のある描き方に注目すべきだろう。長い髪をなびかせ、スカートの裾をひるがえし、自転車の車輪はゆがみ、風を切るようにすっとばす。まるで現在の劇画のようである。他の挿絵を見ても、誰も描かない角度や、難しい動き、細やかな素振りなど、そうとうチャレンジ精神のある画工である。

描いたのは松本洗耳(本名松本政吉)。明治二年十月五日に群馬県で生まれた(埼玉県という資料もある)。明治二十七年、二十五歳で富岡永洗の画塾に入る。二十九年。三十九年五月二十八日死去。享年三十七。この間、「風俗画報」にも数多くの挿絵を描き、特に、東京の風俗を知るために必携の『東京風俗志』(三十四年刊)には、ものすごい質量の挿絵を提供している。亡くなると、普通はいろいろと逸話が披露されるものだが、ほとんどといっていいほどそれはなく、どうも四六時中、外に出てデッサンをするなど画業に専念して、友達を作る暇もなかったように思われる。菩提寺の上野不忍地畔「覚性寺」には過去帳のみが残され、墓石はすでにない。子息など身内の方は空襲によって亡くなられ、今のところ、洗耳のことを知る術が失われている。

明治33年12月18日「都新聞」

色眼鏡は何色眼鏡か

> 明治三十六年四月二十四日「都新聞」掲載
> 「実譚　後のお梅（じったん　のちのおうめ）」第五十二回より

前項で、横浜の少女が色眼鏡をかけていたという記事（175ページ）を紹介したので、ここではその「色眼鏡」について少し話をしてみたい。そこで、色眼鏡をかけた挿絵を集めてみたが、さすがに色眼鏡をかけた少女の絵はない。やはり、色眼鏡をかけるのは特殊な例であり、だいたいが「怪しい人物」に見える。

この小舟の上にも、どう見ても「怪しい人物」がいる。小舟は隅田川を渡る渡し舟であり、設定は明治三年頃と思われる。小説の中でこの人物のことは「四十形好の痩せぎすにて背高く、当時はいたって珍しかりし兜形のメリケン帽に厚羅紗のトンビ、細身蠟色鞘（ろいろざや）の刀を落とし差しにて、紺足袋に雪駄を突っかけ、肩に繭玉をかつぎたるは、今日は初卯（はつう）のことゆえ、亀戸の妙義神社へ参詣したる帰路（もどり）と見えたり」とあるが、かけている色眼鏡については何の説明もない。

❶「火の用心」の火打袋
印半纏（しるしばんてん）をはおった船頭が竿（さお）をつっぱり、「サア出ますよ、危のうございやすぜ。コラ、ドッコイ

188

「火の用心」の火打袋 ❶

❷ 色眼鏡

ショと……エ、そちらの旦那、今日の妙義様はあいにくの雨で、スッカリぶちこわされッちめえやしたね、惜しいことをしやした、柳橋の船宿なぞも大違(おおちげ)えでしょうよ」などと言っている。その腰に挟んであるのは「火打袋」。まだマッチが登場する以前、主に煙管で煙草を吸うときに使用する火打道具を入れて携帯する袋である。

❷色眼鏡

色付きではない普通の眼鏡は、元和年間(一六一五─二四)から日本でも生産できるようになった。その玉に色ガラスを入れれば「色付き眼鏡」、つまりは「色眼鏡」となる。これもすでに江戸時代からあり、東京渋谷の「めがねの博物館」にも展示されている。

新聞紙上では、明治七年十一月十七日の「朝野新聞」に、「ある人、眼鏡は老眼を助ける結構な品なるが、近年は若いものまで途中、色眼鏡をかけること流行になれり。これは目が疲れず目のためにもよろしく、又砂除けにもなれば、悪しきことにてもあるまじ」とあって、すでに「色眼鏡」という呼び方がされ、何とすでに流行もしていたのである。いわば、現在のサングラスと同様の扱いで認識されていたようであるが、レンズ玉の精度がよかったとは思われず、本当に「目のためによろし」いかどうかは疑問である。

【緑眼鏡】

色眼鏡といっても、どんな色だったのかといえば、クララ・ホイットニー著『勝海舟の嫁 クララの明治日記』によると、明治九年二月十一日の紀元節、宮中に参内した上流階級のお偉方の中に「大きな緑色の眼鏡をかけた男の人」がいたことが描写されている。この時期に、日本人がどこか

から色眼鏡を購入することができたということになる。それも早いと思うが、この小舟の上の男のほうが、おそらく幕末、横浜に来た西洋人が、長い船旅で紫外線対策に使用していた（かもしれない）ものが出回ったということも考えられる。

【青眼鏡】

明治十四年十一月一日の「東京絵入新聞」に、芝浜松町二丁目の酒渡世、柳屋何某（なにがし）が、九代目市川團十郎にお金を貸していて、何度も團十郎の家に行ってその金を返してもらおうとするのだが、いつ行っても、不在だと言われて面会できずにいた。それならば、かねて見知った人力車がやって来る。おうと考え、神田の今川橋あたりで待ち伏せをしていると、「洋服高帽子に青眼鏡で、鯰公然（ねんこう）」として乗っているのは、紛れもない團十郎……と思って車を止め、「サア今日こそは、車の上では留守とは言えまい、どうしてくれる」と近寄ってよく見ると、この青眼鏡の人は團十郎のゴタゴタしたことを頼まれて駆け回る代言人（弁護士）だった……。「鯰公」というのは、当時の上級官吏がなまず髭（ひげ）をよくしていたので、この名称がある。きっと政治家の中にも青眼鏡の人がいたのだろう。

【色眼鏡のイメージ】

明治二十一年一月二十日の「東京絵入新聞」によると、「青眼鏡」をかけた男が、自分は四谷警察署の探偵掛り（刑事）だと言っていたが、実はこれは偽物であった、とある。当時の警察で探偵と言われるような人たちが、こうした色眼鏡をしていたことがよくあったのだろう。実は、冒頭の

色眼鏡は何色眼鏡か

図1　明治32年7月27日「都新聞」

図2　明治32年10月15日「都新聞」

小舟に乗っている色眼鏡の男は、まだ日本に警察機構ができる前の犯罪取締りの役人なのである。さらに、明治三十二年七月二十七日の小説「村正勘次」に登場した色眼鏡の男（図1）も警察の「探偵」であり、十月十五日の「村正勘次」には色眼鏡の巡査まで描かれている（図2）。いずれも、文章では色眼鏡について一言も触れてないが、画工の松本洗耳は、その配役のイメージから、こうした人物たちには色眼鏡をかけさせたいと思ったのだろう。

192

色眼鏡は、相手を威圧できる効果もある。少々弱い性格でも、ちょっと強くなった気になるのを利用したかったのか。明治二十四年十月二日の「東京朝日新聞」に、東京の三ノ輪村で起きた強盗事件が載っている。

ネズミ色の高帽子、黒の大黒帽子をそれぞれにかぶり、青色眼鏡で顔をハンケチで隠した書生風の二人が強面に、「僕等は愛国有志の士じゃが、今度政事上につき金子二百円の入用がある、かねて当家は物持ちと聞いて借りに来たのだが、突然なれどすぐ出金してもらいたい、返事しだいによって、この方にもチト了見があるから」と強談（ごうだん）したが、主人は落ち着きはらって対処、気負けした強盗は下駄を置いて後をも見ずに逃げ去った、という事件があった。これは青眼鏡の効果がなかった例である。これが「黒眼鏡」だったらどうだったろうか。

【黒眼鏡】

青眼鏡より、強いイメージのあるのが「黒眼鏡」である。その前に、はたしてこれが「黒眼鏡」と言ってもいいかどうか、という記事がある。

明治十七年十月十六日の「東京絵入新聞」に、「奥州産の黒水晶は、追々欧米に輸出し、ずいぶん高価の品もあるよしなるが、右は多く眼鏡に製するものにて、そは日光を防ぐこと最も妙なるによりとぞ。これにつき本邦人のうちにも、すでに眼鏡にこしらえしものありしに、その代価四円以上に売れたりとか、はたしてさる効あれば最有用の品というべし」とある。

これは正しくサングラスである。ただし、記事にもある通り、ガラスではなく、水晶を使うというのはどうなのか。あまり目にいいとは思えないが、黒水晶であれば「黒眼鏡」と言えるが、これは実用とは思えない。やはり、黒っぽいガラスを使ったものを「黒眼鏡」と呼ぶべきだろう。

はたして、黒水晶なのか、黒っぽいガラスを用いたのかは不明だが、「黒眼鏡」という、そのままをタイトルにした連載小説が、明治二十六年二月七日より「やまと新聞」で掲載が開始されている。

どうやらこの「黒眼鏡」と呼ばれる人物が影の組織の頭領で、いかにも怪しいのだが、その「黒眼鏡」が登場するあたりになって、「やまと新聞」が現在では大量に欠号になってい て残っていない。つまり、その正体が分からず、謎のままウヤムヤになっていたのだが、『探偵小説　黒眼鏡』という単行本になっているのを見つけることができた。挿絵はごく一部だけの掲載であったが、その中の一枚に「黒眼鏡」がいたのでご覧いただこう（図3）。

一癖ある色眼鏡の男

明治三十一年六月二十日の「中央新聞」の小説「大盤石（だいばんじゃく）」には、政治的過激派の友人を病院に見舞いに来た男が、顔を隠す目的で色眼鏡をかけているというくだりがある。「随分世間に名を知ら

図3　榎本破笠著『黒眼鏡』（明治26年、弘文館）より

「れた」男が、注目されないように色眼鏡をかけてかえって注目されるというパラドックスである。このあたりの心理も分からないではないが、やはり私にはよく分からない。この色眼鏡をかける心理というものは、今も昔も変わらないとは思うがどうだろう。

　新聞小説には、色眼鏡の中では黒眼鏡の人物が多く登場するが、いずれも一癖ある人物として表現されている。明治三十三年五月二十日の「都新聞」の小説「江戸さくら」の中で、「鎌田兵作は柏家のお仕着せ小紋縮緬のにやけきったる羽織に、茶献上の帯、南部萬筋に紅絹裏のついたる小袖を着込み、その頃流行りし耳付き偽ラッコの帽子をかぶりて、黒眼鏡を鼻の先にかけ、千草の股引に雪駄ばきという奇態の扮装をなして」とある。これは挿絵が描かれていないのが残念。この兵作も一癖ある輩なのだが、際立った恰好であれば、黒眼鏡は必携である。どこかテレがあるにしても、周りから一目置かれたいという気持ちが上回りさえすれば、「青眼鏡」よりも、ずっと強がり効果がありそうである。

　黒眼鏡は、特殊な仕事柄の小道具として使われることが多い。ところが、こんな商売の人も使っていたのか、というのが、永井荷風の『冷笑』（明治四十三年）の中に出てくる。隅田川の一銭蒸気（水上バスのような役割の船）の中に乗り込んで来た絵葉書売りである。

　「最後に乗込んだ黒眼鏡の短袖は腰掛の上に鞄を開いて先ず絵葉書の一二枚を取出し」という場面があり、絵葉書売りの男は黒眼鏡をかけている。もしかして、目が悪いのか。いろいろ理由はあろうが、黒眼鏡をかけることで、自信を持って商売ができるという、何か心理学的効果があるのかもしれない。

洗耳のお詫び

この項の冒頭で取り上げた「実譚　後のお梅」の第五十二回の挿絵（189ページ）で、小舟に乗っている黒眼鏡の男は、話の中で、当時の警察機構の役人、弥七と分かる。

そのことについて、第六十二回の欄外に「前よりの挿絵のうち、捕亡方弥七が黒眼鏡を掛けありて、又は揚弓店の模様など、皆実地に違いおられるは、いわゆる絵空事と見逃したまうべく、今後は充分注意なして、なるべく当時の風俗に違わぬよう、精密に描くところあるべし（洗耳）」という記述がある。これは、きっと読者から、その頃に黒眼鏡をかけた捕方なんかいるはずがない、とか何とかの投書が編集部にあったのだろう。

こうした読者からの投書は、以前に連載された「実譚　堀のお梅」（明治三十四年五月十七日から三十五年四月二十六日まで連載）の「はしがき」に、「事実は出来るだけ精確に書く心算ではあるが、もし間違った事や、お気のつかれた事、但しは（あるいはの意）感じられた事があるなら、御遠慮なく葉書に書いて送って下さい」と載せたので、毎日のように多くの投書が掲載されている。ほとんどは話の内容についてなのだが、時々、洗耳の描く挿絵についても、いろいろと注文をつける投書があった。その中で、面白いのをいくつか紹介しよう。

「堀のお梅のさしえは大へんうまい時と、おそろしくまずい時とがありますが、うまいのは洗耳先生の御筆で、まずいのはどなた様がお書きなさるのですから、後生ですから洗耳先生にばかりかかせて下さい」（銀座四丁目石岡こう）

「二十七回のさし絵、本文には闇夜とあるに三日月が出ているはハテ面妖な」（下谷、かやの）

「七十七回のさし絵はうまいのでしょうか、まずいのでしょうか」（霊岸島とめ女）（図4）

「洗耳さん、絵がうまいとか、まずいとかガヤガヤいわれるので、わたしはくやしくてなりません、どうかシッカリしてちょうだいよ（八王子町のぶ子）

「七十八回と八十二回のお梅さんの着物、もようがちがいますが、着がえをもって出たのでしょうか（吉原中米楼小桜）

「八十二回のさし絵を見たばかりで泣きました。むしろの上へ雪とはあんまりひどい（千葉姉崎大黒屋やすえ）

「洗耳先生の絵をカレコレ言う奴は土手っ腹に鰹節を押込んで猫を向けるぞ。見様も知らずに阿呆者めがッ（芝伊皿子公平眼）

「八十七回の挿絵を見たばかりで、一時に逆上して胸に牛乳がつかえた（因幡町杉原）

「お梅さんのしまだはいつもいいこと。どこのかみゆいでしょう（根津宮永町けい）

図4 「実譚　堀のお梅」第77回より　明治34年8月17日「都新聞」

強がりとは違う黒眼鏡

　目を悪くした場合にも、黒眼鏡を使用することがある。講釈師として有名な初代桃川如燕（一八三二—九八）は大酒飲みで、若いときにそれがために目を悪くして、失明寸前までいったが、菅谷の不動尊

を信心して何とか持ち直したという（新潟県新発田市にあるこの寺の「みたらせの滝」は、古くから眼病に霊験ありされる）。そういうこともあり、いつも黒眼鏡を用いていたという。高座では、あまりに熱中して、黒眼鏡が鼻の頭に引っかかっているのに気づかず、小手をかざしてあたりを見回すくだりで、眼鏡の上で小手をかざしたので、客は思わず失笑したというエピソードが残っている。

画家の石井柏亭は、明治三十二年頃、ネズミ色の素通しの眼鏡をかけていた。それは鼻涙管狭窄症に罹っていたためで、両眼から涙が溢れて困っていたからだという。

他の有名人では、正岡子規も黒眼鏡を持っていた。日記『仰臥漫録』には、明治三十四年十月十日、「黒眼鏡をかけて新聞をよむ 雑誌をよむ」という一節がある。わざわざ黒眼鏡をかけて新聞や雑誌を読むというのも妙だが、何にでも興味を持つ子規だからということなのか。はたして新聞はどう見えたのか興味深い。

女性のかける色眼鏡

横浜の色眼鏡の少女以外に「色眼鏡」をかけるとしたら、女学生か芸妓あたりかと想像できるが、はたしてどうか。

挿絵の中では、明治三十一年十二月の「都新聞」掲載「探偵実話 蝮のお政」に登場する主役の「お政」（図5）が今のところ最初である。この絵の色眼鏡は変装目的で、これから悪事を働こうしている場面である。たまたまだが、横浜の少女の頭は「夜会結び」であったが、このお政の髪型もそれである。

明治三十二年一月二十九日の「都新聞」に、下谷の芸妓のあだ名を紹介している中に「夜眼鏡

という芸妓がいる。玉伊勢屋の「まち」といって、二十二歳。あだ名の理由は「昼夜の分かちなく、金縁墨色の眼鏡を外したことがないゆえ」とある。「墨色」というのが洒落ているが、真っ黒ではないということらしい。

同年十二月二十九日の「都新聞」には、「立花家おえんは年中色眼鏡をかけて様子を売っているも、見付きのよいところから、かなり売れ口もあるが、さてこの眼鏡を取るとお先真っ暗でお客に盃をさされ、オッとこっちだよと言われて顔を赤くするなどは珍しからぬが」とあって、すでに度付きの色眼鏡があったようだ。

図5　明治31年12月17日「都新聞」

色眼鏡は何色眼鏡か

やはり、芸妓の間では色眼鏡が流行したようだ。その中で、明治三十三年一月七日の「東京朝日新聞」に、弥生山人という記者の随筆があり、「芸妓は昔、深川の他に羽織を着なかったものだが、首にハンケチを巻くのが流行ったのがこの年であったが、「芸妓は昔、深川の他に羽織を着なかったものだが、近頃は黒襟の紋付を着ることに定まった。昔は伊達の素足といって芸妓は足袋をはかぬくらいだったのが、今は色眼鏡に絹ハンケチを首に巻きつけるという病人臭い風体が芸妓の一定の服装になってから、その類の服装が素人にも伝染するようだが、いかにも猥褻な感じがする」と嘆いている。

どうも男の間で女性の色眼鏡は不評だったらしく、明治三十四年三月五日の「読売新聞」の投書には、「吾妻コートに黒色眼鏡ほど厭味なものはない、それも芸者とか何とかいうものならまだしも、立派な素人の御新造や嬢さんがこれを真似ているのに至ってはさらに驚く」とある。まだ女学生の色眼鏡は出てこないが、たまたまそういう記事に出くわさなかっただけで、いつの時代も女学生はそれくらいのことはしているはずである。

薄い色の色眼鏡

石井柏亭の「ネズミ色の素通し眼鏡」は、ほぼ「薄墨色」の色眼鏡と言ってもいいだろう。これは、お洒落の面から、いかにも女性が好みそうである。前出の、明治三十一年の「蝮のお政」の挿絵（図5）を見ても、色眼鏡は薄い色に見えるし、同じく前出の、明治三十二年の「夜眼鏡」という芸妓の「金縁墨色」、これも薄い色ではなかろうか。

もう一つ、日露戦争が終わった、明治三十八年頃のことを書いた小山内薫の『大川端』（大正二年）に、「亀清」という料亭で催された仮装会の場面がある。

「芸者の趣向には奇抜なのがなかった。たつ子や三助は御守殿姿で来た。やま子は女学生になって来た。手古舞姿もあった。田舎娘もあった。ゴムの巴は自分の綽名から思いついて、舶来のゴム人形そのままという装をして来た。小さとは庇のばかに大きなハイカラに結って、薄色の眼鏡をかけて、郵便切手を模様にした帯を締めて、軍艦が裾模様になっている着物を着て来た」

芸妓の「小さと」は奇抜な衣装に「薄色の眼鏡」である。

色眼鏡という名称が「サングラス」と変わっても、多くの場合、男性はハードに、女性はソフトに、時代は変わっても、個性的な人たちが個性的な使い方をして目立つというのは変わりないようである。

顔を隠す女

明治二十六年二月七日「やまと新聞」掲載
「黒眼鏡（くろめがね）」第一回より

前項でも紹介した小説「黒眼鏡」の第一回の挿絵がこれ（左図）である。バッスルスタイルのこの女性の顔に注目してほしい。いわゆる「ベール」（図1）と呼ばれるお洒落なネットではないようだ。暑い時期でもないようだから、ましてや「防蚊具」（図2）でもない――これは冗談だが。この洋装の女性を描いたのは水野年方。面白いことに年方は、同じ「やまと新聞」の小説「蔦（つた）紅葉（もみじ）」（明治二十五年十二月二十一日）にも似たような婦人を登場させている（図3）。

図1
明治19年11月13日
「絵入朝野新聞」

図2
明治37年5月13日
「万朝報」

図3 「蔦紅葉」からの一場面
明治25年12月21日「やまと新聞」

この二人の婦人、話が違うので、もちろん同一人物ではなく、「黒眼鏡」では「一群の曲者、テーブルを囲みて椅子に腰をおろし、何事をか議しつつおれり。この曲者の顔を見んと瞳をこらすに、その内一人は貴婦人風にして他の八人はいずれも立派なる紳士の扮装なり。八人は婦人に向かい、こなたを背後にせしかば、その顔を見るを得ず、婦人は真っ正面にこなたに向かいるが、厚き青の覆面を施し掛けたり」ということで、この挿絵の婦人は「青い覆面」をつけているのである。

さて一方の「蔦紅葉」の婦人はどうか。こちらは会話形式になっている。

探偵苅田「エエあなたがその人を見たンですか」

瀬越龍尾「ハイ、しかも覆面した婦人——何でも五十以上の老婦人です」

ということなのだが、これは挿絵を見る限り、どう見ても五十以上の老婦人には見えない。それはいいとして、「覆面」をした婦人という発想はどこからくるのだろう。

ちなみに小説の作者は、いずれも榎本破笠（一八六六―一九一六）である。翻訳物を得意とした人で、「黒眼鏡」はフランスで大ヒットした探偵小説から、また「蔦紅葉」も外国の作品にヒントを得たものらしい。いずれも舞台は東京に置き換えてある。「覆面の婦人」もそうした中に出てきたのだろうが、どんな材質で、どのような形だったのかは、あまり気にしていなかったらしく、画工のだろうが、

図4　明治17年8月9日「絵入自由新聞」

の年方もやむをえず、こういう描き方をするしかなかったのだろう。

手拭いで顔を隠す

しかし、覆面をするくらいなのだから、何か後ろめたいことがあるか、悪事に関係しているというのが一般的である。それにしても描かれている婦人たちの姿勢がいいこと。これは単に画工の抱く「西洋婦人のイメージ」からきているのだろう。そこで、日本の場合はどうか。

駆け落ちをするとき、顔を隠したいという心持ちになるのか、男女共よく手拭いを頭にかぶる（図4）。男は頰冠りにした手拭いを顎の下で結ぶが、女は手拭いの端っこを口で挟んでいるのが色っぽい。マア芝居仕立てだとこれでいいだろうが、実際は、ヨダレでベトベトになりそうだから、やはり顎の下で結ぶのが現実的だろう。

駆け落ちは、普通は深夜に行う。暗いのだから顔を隠す必要はないと思うのだが、どこか後ろめ

たい気持ちが顔を隠そうとして、かえって目立つ。これは前項の黒眼鏡の効用と、どこか似ているのが面白い。

後ろを振り向く女たち

駆け落ちをする女は、後ろが気になって振り向いている。いわゆる「見返り美人」の形だが、女の心の持ちようでいくつかのパターンがありそうである。以下に二つの例を並べると少し分かってくる。

一つは、人目を忍んで男の家にやって来た若い娘（図5）。少し腰をかがめて、右手で着物の褄（つま）を取り、左手はようやくたどり着いた男の家の戸にあて、誰かに見られてはいないかと後ろを気にしている。

もう一つは、「ひっぱり」という淋しい場所で客を拾う娼婦（図6）。見かけはちょっと年増、物腰は油断がない。右手に蓙（ござ）を抱え、左手は袖の中にすぼめているが、役人に見つからないように後ろを気にしている。

状況は違うが、いずれも立ち止まっている。この瞬間、当人たちは何かを感じ、腰をかがめて後ろを気にするように振り向く。それだけのことであるが、芝居であったらここが見せ所になる。着物を着ていることによるさまざまな所作。それは舞踊や芝居の中で、美意識の高い先人たちによって、形が整えられていき、我々もそれに感じて「おお！」と思い、「いいねぇー、きまってるねぇー」という気持ちになってしまう。この形を、バッスルスタイルの婦人がやってもさまにならないことは容易に想像できる。

お高祖頭巾の女性たち

江戸時代から、顔を隠す衣装として「お高祖頭巾」がある。もともとは防寒具であり、髪の乱れを防ぐものとして重宝がられた。寒ければ目だけを出す覆面状態にもなるので、アメリカ人のモースが『日本その日その日』の中で記しているように「普通紫色の縮緬で出来ていて、これをかぶっていると、十人並以下の女でさえ、美しく見える」という効果もあった。明治三十年頃には全国的にも流行ったということだが、新聞挿絵ではすでに明治二十年前後からよく見かけるようになった。以下、五点の挿絵をご覧いただきたい（図7〜図11）。

図5
明治23年10月1日「やまと新聞」

図6
明治23年4月6日「やまと新聞」

図8
明治16年12月20日「絵入朝野新聞」

図7
明治16年11月24日「開花新聞」

図11
明治28年6月4日
「大阪毎日新聞」

図10
明治21年12月7日
「やまと新聞」

図9
明治20年1月21日
「改進新聞」

この中には、寒いから使用している場合と、人の目を避ける目的のある場合と、さらに容貌に自信がないので使用している場合、あるいはこれら複数の理由がある場合があると思われるが、外側からは本当の理由が分かりづらいのが、お高祖頭巾の利点でもある。

男もお高祖頭巾をかぶりたい

黒眼鏡と同様、お高祖頭巾を目だけ出した状態は、外からは誰だか分からなくなる確率が高い。それを利用して、お高祖頭巾をかぶりたい衝動にかられた男の話がいくつかある。

明治二十七年十一月二十一日「都新聞」から、二、三日前の夕方、鼠縮緬のお高祖頭巾をかぶり、琉球紬の着物に黒繻子と縮緬との腹袷帯（昼夜帯）を締め、黒縮緬の羽織を着て、のめりの駒下駄をはいて、洲崎遊廓の大門を入ろうとする婦人があった。しかし、頭の恰好、尻の具合、足取りが女にしてはちょっと不思議と巡査ににらまれ、呼び止められて尋問に及び、頭巾を脱がされると、散髪頭の野郎であった。この男、いつも尻切り半纏一枚で登がるのも気が利かぬ、今晩は一番洒落てやろうと、右の衣装は妹から借りたのだが、女装は違警罪（勾留・科料にあたる軽い罪）に触れるということで、厳しいお小言を頂戴してすごすご引き返したという。

この事件は確信犯であり、可愛いとは言えない。明治三十五年三月十七日「読売新聞」から、「一昨日午後一時頃の事なりき、上野公園不忍弁天境内にて一人の男が肩掛け姿にお高祖頭巾をかぶり、そここと徘徊する様子を巡査が怪しみて取り調ぶると、この者は宿屋稼ぎにて（中略）自分の罪悪の現われぬよう、弁天様へ信心に来たりし旨を申し立てたりとは一風変わりし曲者というべし」という、あきれた話である。常に女装で、つまり顔を隠して

宿屋荒らしをしていた泥棒である。その悪事がばれないように弁天様に詣ったとして、お賽銭はどうしたのか。

男が、お高祖頭巾をかぶる目的、あるいは、かぶってみたいという目的の中で、極めつきの話が、谷崎潤一郎『秘密』（明治四十四年）にある。

「長襦袢、半襟、腰巻、それからチュッチュッと鳴る紅絹裏の袂、——私の肉体は、凡べて普通の女の皮膚が味わうと同等の触感を与えられ、襟足から手頸まで白く塗って、銀杏返しの鬘の上にお高祖頭巾を冠り、思い切って往来の夜道へ紛れ込んで見た」

これを読むと、なぜか、ゾクゾクする気分が沸き上がってくるのを覚える。もしかして、宿屋稼ぎの男も、そういう魅力に取り込まれていたのかもしれない。悪事がばれないようにと併せて、そういう気分を長く味わっていられますように、とお願いしていたこともありそうだと思えてくる。

頰冠りの賊

頰冠りは、『大辞林』に「防寒やほこりよけのため、手ぬぐいなどで頭から頰にかけて包み、頭のあたりで結ぶこと」とあるが、明らかにそうではなさそうな例がある。それはここに示すように、泥棒などを含む「賊」と言われるような人たちが顔を隠す目的の場合に用いるものである。こうして見ると、頰冠りの賊は、ことごとく尻端折りで、一例(明治二十一年十二月十三日の「絵入朝野新聞」)を除くと、すべて裸足である。なお、「絵入朝野新聞」の挿絵では「足半」という普通の草履の半分の長さのものを履いている。

明治13年10月27日「有喜世新聞」

明治14年2月15日「東京絵入新聞」

明治11年11月5日「東京絵入新聞」

明治21年12月13日「絵入朝野新聞」

明治14年9月11日「有喜世新聞」

顔を隠す女

謎の黒いマスク

明治二十六年一月七日「やまと新聞」掲載

「無病の保証（むびょうのほしょう）」より

　場所は上野の山、桜の花もこれからという頃、「漆のごとく黒き毛髪を短く刈り、糸織りの二枚小袖に斜子の三所紋（みところもん）の羽織を着し、のめりの木履（ぼくり）に洋杖（ステッキ）を突き、呼吸器を口に当てたるは、どこか病身の人と思える」のが、この男（どう見ても健康そうに見えるが……）。すでにお分かりのように、口に当てている黒いマスクは「呼吸器」というものである。

　この「呼吸器」なるもの、明治十三年十一月の「東京絵入新聞」の広告（図１）によれば、東京日本橋馬喰町（ばくろちょう）の「平尾賛平」の店が売りに出している。振り仮名に「レスピラートル」とあるので、どこか欧米からの輸入品だと思われる。どんなものかといえば、

① 肺病
② 咽（のど）の病
③ 常に風邪を引きやすい人
④ 喘息（ぜんそく）
⑤ 痰咳（たんせき）

図1 「呼吸器（レスピラートル）」の広告
明治13年11月24日「東京絵入新聞」

図2
明治25年2月7日「やまと新聞」

⑥寒い時に風雨をいとわず旅行をする人
⑦船中または諸製造所において薬気を吸入する人
⑧風塵（ごみ）の中で仕事をする人

このような人などには、「一日も欠くべからざる良器（うつわ）なり」と謳（うた）っている。

『明治事物起原』には、明治十二年に日本橋本町の「いわし屋」から、この「レスピラートル（呼吸器）」が出ているとあって、それには「レスピラートル（呼吸器）の世に行わるる久しく、或いは金属板を以てし、或いは金線を以てし、或いは木炭を以てする等、其種類一ならず云々」とあり、なかなか本格的である。

ところで、この「無病の保証」は、滋養剤「ヘルス」の、紙面一面の全面広告で一回読み切りの短編小説仕立てになっている。

蛇足だが、この挿絵の呼吸器の男は、この広告に登用されるほぼ一年前、明治二十五年二月の「やまと新聞」掲載「憂（う）みの笠（かさ）」第四十一回に、ほぼ同じスタイルで挿絵に描かれている（図2）。これを見た「ヘルス」の関係者が（おそらく）ぜひに、ということで、「呼吸器タレント」として採用されたのだろ

マスクははたして黒か

　一般的にマスクといえば「白」が基調になると思うが、なぜかこの呼吸器はやはり黒く見える（実際の色は、白黒の紙面でははっきりしないが）。ところが、どうやら、この呼吸器はやはり黒だったことが、明治十四年二月十三日の「東京絵入新聞」の投書で分かる。ただし、内容は落とし話になっていて他愛ないが……。

「近頃、鼻と口へ黒い布で蓋をして歩く人があるが、あれは何のためになるのだ」
「あれは呼吸器というもので、往来で悪い匂いやいろいろな塵(ごみ)が息に交じって身体へ入るのが大毒だというので、馬喰町の小町水を売る平尾氏で発明したのを買って掛けて歩くのサ」
「それじゃア夏も掛けるのかね」
「知れたことヨ」
「バカを言いなせェな、暑いのにあんなものが掛けて歩かれるものか」
「それでも掛けるのだから仕方がねえ」
「イイヤ夏は掛けねえのだト」
「この論が干ないところから、古風に檀那寺(だんなでら)（檀家の寺）へ聞きに行くと、和尚が言うには、
「アレは夏も用いるものとみえる、という訳は、この間、往来の人が呼吸器をそっとはずした顔を見ると……」

う。少し意味合いは違うが、一種のキャラクター性を見込まれたということになる。ともに画工は水野年方である。

図4 「ペスト予防器」広告
明治32年12月14日「中央新聞」

図3
明治31年2月22日「大阪毎日新聞」

「どうしました」
「鼻の障子が開け放しであった」
単にこの人の鼻の穴が大きく開いていた、というのがオチのようだ。

なぜ、黒いマスクなのか

黒という色は「黒眼鏡」あるいは「黒頭巾」のように、何か得体の知れない、奥の知れない「闇」のイメージを含んでいる。さらに、「強い」というイメージもある。

「怪傑黒頭巾（かいけつくろずきん）」は強い。怪傑黒頭巾は善玉であるが、これは「闇の世界」の悪玉を退治するのに「毒を以て毒を制す」ということの「黒」ではなかろうか。

さて、ここで例に出すのは、明治三十一年二月の「大阪毎日新聞」に掲載された「仮面力士（おがたいぞう）」（図3）だが、黒い仮面力士は悪役、対する緒方大蔵は鉄のごとき脚（あし）に「黒き肉ズボン」を穿いている。「黒」には「黒」である。

こんな時代に、黒いマスクのレスラーがいたのもびっ

くりするが、とにかく、この時代は「黒帯」に代表されるように「黒」でなくては強くない。明治二十九年頃、日本に「ペスト」襲来。黒死病である。巷では「ペスト除けのお札」が出回り、明治三十二年十二月には、あの「レスピラートル」（呼吸器と呼ぶより、この名前のほうが効きそう）が「ペスト予防器」としてもてはやされた（図4）。

いつから衛生用品が「白」になったのか

衛生用品のイメージが「白」になったのは、いつからなのか。最初に思い浮かぶのは「看護婦（現在は看護師）の白い制服だろう。今はそうとは限らず、むしろ白以外が多いが。

『服飾辞典』によれば、「清潔な白帽、白衣、白エプロンの看護服の定型がまずイギリスで成立した。1884（明治17年）、桜井女学校と共立東京病院に看護婦養成所が設けられたころから、日本にも洋式の看護服が生まれた。イギリス仕込みの看護術を教えられたので、制服も白寒冷紗の看護帽、白キャラコ、貝ボタン、裾長でビクトリア朝のモードの〈いかり肩〉の看護衣が導入された」とある。

たしかに、明治二十八年一月の「やまと新聞」に登

図5　明治28年1月6日「やまと新聞」

謎の黒いマスク

図6　明治26年6月9日「やまと新聞」

場する看護婦さんの制服は白い。医師の服も白いし、白いシーツ、白い繃帯、どれも白い（図5）。

ただし、この看護服も一気に白に統一されたわけではなかったようだ。明治二十年、東京慈恵医院開院式当時の看護婦さんの制服は「鼠色の筒袖に白エプロン」。明治二十七年から始まった日清戦争の際、日本赤十字社の看護婦さんの服装も「濃紺のセル地の上衣と袴」であった。

さらに、看護婦さんの歴史を詳しく調べると、『近代事物起源事典』に、慶応四年、上野の山の戦争で横浜の大田病院に収容された重傷者に、女の看病人が二人付き添ったのが最初とある。

それより少しあと、明治十年の西南戦争のときの話が、明治二十六年の「やまと新聞」に掲載された小説「朧の花隈」の中にあり、そこに看護婦さんが登場している。実際の戦争から十六年後の小説なので、どこまで忠実

図7　明治35年1月1日「人民」

に描かれているのかは分からないが、この看護婦さんは「白いエプロン」をかけている（図6）。エプロンの下は着物、頭には何もかぶっていないのだが、このエプロンは、のちの割烹着に似ているのが興味津々。割烹着は、明治三十五年、料理学校の赤堀割烹教場で考案されたということになっているからである。

さて、いつから呼吸器（マスク）が白くなったのか。少なくとも、明治三十五年一月の「人民」という新聞広告にある「安全呼吸器」は白い（図7）。

さらに、ちょっとここで問題になるのは、それよりもずっと古い、明治十九年十一月の「東京絵入新聞」の投書である。内容は「臭気除け」という見出しで、呼吸器というより、純然たる「白いマスク」らしきものが描かれているのである（図8）。

「この間、どこかの新聞に、おしゃべりの髪結いが仕事をしながら話を仕掛け、時々顔へ唾（つばき）をはねるには困るという小言もありましたが、髪結いさんはすべて平尾製か又は手前拵（こしら）えの覆面を掛けたなら、口中の臭気を除け、唾をはね出す憂えもなく、一挙両為にして、客にも嫌われまいと思います（草海伊弥太）」

この絵は自家製のマスクとみえ、もしかすると布製かもしれない。髪結いや理髪業も衛生産業には違いない。たしかに本書で取り上げたような散髪店の挿絵を見れば、客にかけている布は白いし、白を意識していてもおかしくはない。

現在の「白いマスク」はもしかして、この「臭気除け」としての自家製のものを嚆矢（こうし）としているのかもしれない。

図8
明治19年11月2日「東京絵入新聞」

お染感冒と印振圓左衛門

今では、花粉症対策にマスクをするというのが一般的だが、「風邪」あるいは「インフルエンザ」の流行時にもかける。そのインフルエンザはいつ頃、日本にやって来たのだろうか。これは明治二十二年に欧米で流行したのが神戸、横浜に二十三年の初めに上陸。この年の一月十六日の「読売新聞」に「インフリューエンザ病」という病名で紹介されている。

明治二十四年一月十五日の「やまと新聞」には、インフルエンザ除けとして家の玄関先に「久松留守」と書いた札を貼るのが流行ったとある。インフルエンザは「お染感冒」とも呼ばれたが、これは、浄瑠璃や歌舞伎で演じられた「お染久松」になぞらえ、「久松は留守だ」と断れば、お染は入ってこない」という呪いからである。この演目は「大坂の油屋の娘お染と丁稚久松とが、身分違いの恋から心中に至った巷説を脚色した作品類の総称」(《大辞林》)だが、とはいえ、なぜインフルエンザを「お染」というのかといえば、脂汗(油汗)が出るからだとか。元の油屋の話を知っていれば合点はいくが、かなりこじつけが苦しいと、当時の記者も書いている。

「インフルエンザ」という外国語が一般に馴染まなかったので「お染」を思いついたのだろうが、もう一つ「印振圓左衛門」つまり「インフルエンザエモン」とこじつけ、「圓左衛門」と呼んだりもした。明治二十四年二月四日の「東京朝日新聞」に、旦那が圓左衛にに罹り、錦絵のお染久松道行の図に藁人形よろしく目玉や胸頭へ釘を何本も打ちつけ、風邪の退散を祈ったという記事もある。

明治24年1月21日
「東京朝日新聞」

看護婦さんのスリッパ

明治二十六年五月二十八日「やまと新聞」掲載
「朧の花隈（おぼろのはなぐま）」第二十四回より

前項で紹介した、明治十年にあった西南戦争がからむ小説の一コマである。「花野少尉」という将来を嘱望された陸軍の軍人と、東京のいいところのお嬢さん「澪子（みおこ）」が出会い、話は順調に進んで、二人は夫婦となる約束をする。ところが、花野は急に始まった九州の戦地に赴き、戦いの最中に行方不明となる。残された澪子は心配で心配で、ある夜、決心して家出をして、横浜からの船に無理に頼み入れて乗り込み、やっと、戦地で負傷した花野の収容されている病院を探り当てる。場所は熊本県水俣、初野村の病院である。花野の無事を確かめたあと、世話になった看護婦さんと巡査に挨拶をしているのが、この場面。羽織姿の女性が澪子である。

❶ ハンドバッグ

しかし、いいところのお嬢さんであるからか、家出をしてきたわりには、細身の洋傘を持ち、そうとうお洒落なハンドバッグまで持っているというよそ行き姿。ハンドバッグは、フランスでは

❷ 看護婦さんのスリッパ

❶ ハンドバッグ

図1　明治16年4月27日「東京絵入新聞」

十九世紀末頃には使われ始めたようだから、明治十年に日本の裕福な家の女性が持っていてもおかしくはないが、家出をして戦場に持って行くようなものかどうかの問題はある。

ちなみに、「ハンドバッグを持つ日本女性」の挿絵としては、今のところ、明治十六年四月の「東京絵入新聞」のものが一番古い（図1）。

❷ 看護婦さんのスリッパ

それよりも、注目すべきは、左の看護婦さんの足元である。これは「スリッパ」だろう。同じ小説の中で、病院内の看護婦さんがスリッパ姿である（図2）ことから、それが分かる。

その病院内でスリッパを履くのは、西洋医学導入のあとであるから、衛生面からも当然のことと理解できるが、挿絵の場面は、どう見ても屋外である。どうも、病院内からそのまま澪子を見送りに出たようであるが、看護婦としては、あまりにも不注意な行為なのではなかろうか。

図2　明治26年6月8日「やまと新聞」

この看護婦さんは、眉を剃っていることで分かるように既婚者、あるいは未亡人である。小説では「武村かの」といって「看護婦の取締り」（今で言う「看護師長」）だそうだ。そういう責任ある人が戸外にスリッパのままで出るというのは、どうなのか。足のくるぶしを描いていないが、よく見れば、（エプロンの下は着物だから）足袋を履いているだろうことが分かる。その足袋を汚したくないという気持ちがあったのか、あるいは、スリッパにも外履きがあったのか……。

最初の看護婦

『明治事物起源事典』によれば、「明治元年（一八六六）戊辰の役（戊辰戦争）に戦傷者の救護に活躍し、横浜大病院において看護に従ったのが記録による看護婦の最初である」とある。
そしてまさにこの挿絵の舞台、明治十年の西南戦争には「看病婦（みとりおんな）が縞木綿の筒袖のハンテン、

紺足袋に草履という姿で活躍した」とあって、挿絵の看護婦さんの服装とはだいぶ違う。

そもそも、この戦争では、看護婦がスリッパを履いていなかったかもしれないということになる。それならば、いつから看護婦はスリッパを履き始めたのか。あるいは、スリッパはいつから病院で使われ始めたのか。

そこで、もう少し「看護婦」の起源にさかのぼって見てみよう。同じ「やまと新聞」で明治十九年十二月から連載が始まった「蝦夷錦古郷の家土産（えぞにしきこきょうのいえづと）」という、三遊亭圓朝が自ら取材旅行をして、まとめた噺がある。ここに「戊辰の役（戊辰戦争）」の頃の看護婦さんが登場している。つまり、日本最初の看護婦が登場したと言われる時期であるが、場所は横浜ではなく、常陸（ひたち）の国（今の茨城県）筑波下の神郡村近くの高道祖村の廃寺「観音院」に開設されていた病院「同愛社」ということになっている。

図3　明治19年12月21日「やまと新聞」

そこで「看病婦（当時は一貫してこの呼び方になっている）」として働いていた「お録」という女性の看病婦姿の挿絵が辛うじて一枚ある（図3）。よく見ると、ベッドの下に、わずかに、お録の足先が描かれているのであるが、着物姿からしても、どうやら履いているのはスリッパらしくない。やはり草履だろうと思われる。残念ながら、挿絵の世界だけでは、病院とスリッパの関係は、さかのぼると、ますます遠くなってしまうようである。

「スリップルス」から「スリッパ」へ

『明治事物起源事典』に、西南戦争の時代の看護婦は「紺足袋に草履といふ姿」とあるのだから、それは仕方ない。しかし、どうして、明治二十六年の「朧の花隈」の中では、看護婦さんたちがスリッパを履いているのか、それはそう難しくない話だろうと思う。

まず、スリッパについては、片山淳之介（福沢諭吉）が『西洋衣食住』（慶応三年）の中で「上沓・スリップルス」の名称で紹介しているのが、日本で初のお目見えということになっている（図4）。ただし、図を見る限りでは、我々の知っているスリッパとは違って、足の踵（かかと）をくるむ形になっている。それに、最初から「スリップルス」という名称で、誰もが受け入れたとは考えられないので、もう一つの「上沓」を「上靴」と置き換えて、新聞記事だけで見ていくと、明治九年四月十七日の「読売新聞」に、次のようにある。

東京の「亀戸学校」に、「同所の副戸長平岩甚助をはじめ数人より金を出し、その他時計、傘、旗、上靴、下駄、材木類などを寄付いたしました」とあって、「上靴」そして「下駄」の文字が見える。つまり、下駄を持たない子供がいたので、皆が平等にということで、下駄を支給したのだろう。そんな時代での「上靴」である。

おそらくこの学校の造りが西洋風で、建物の床が板張りであったのだろう。校内が汚れないように、建物内は土足禁止、つまり校内では「上靴」を使用したらしいことが分かる。土足でズカズカと室内に入らない。これは現在の小学校も同じだから、この感覚は日本らしいということになる。

図4「スリップルス・上沓」
『西洋衣食住』より

看護婦さんのスリッパ

この上靴は、もしかすると諭吉の「スリップルス」のようなものかもしれないし、現在のスリッパのようなものだった可能性もある。もし和式の「上草履」であれば、そう書くはずである。

いずれにしても、新聞挿絵で現在のスリッパらしき形で描かれている最初と思われるのが、明治十六年三月の「開花新聞」の横浜の洋館のバスルームに描かれている（後述、図13参照）。横浜であれば、日本での洋館の歴史は東京よりも古いので、いかにも室内履きとしてのスリッパが登場するのも早いということは考えられる。

もう一つ、「スリップルス」の形で思い起こすのが、中国式の靴である。新聞挿絵では、明治十三年二月の「東京絵入新聞」に掲載されている、横浜の居留地の洋館に住む支那人（当時は中国人をこう呼んだ）の室内のシーンを見ると、ちょっと見には「スリップルス」に似たものを履いている（図5）。とすれば、亀戸学校の上靴もこういうものであったかもしれない。

さらに穿った見方をすると、横浜にこうした上靴を作る職人がいたならば、日本の上草履を洋式にしたもの、つまり現在のスリッパのようなものを考案することがあったとしてもおかしくはない。それがいつだったのか、そして、それが、はたしてどういう場所で使われ始めたのか。

図5　明治13年2月8日「東京絵入新聞」

図6　明治20年9月6日「絵入朝野新聞」

病院にはスリッパ

スリッパの出てくる新聞挿絵には、病院のシーンがずば抜けて多い。それはもう、病院とスリッパとが切り離せない関係だということにもなる。看護婦だけでなく、入院患者も使っているし（図6）、見舞客も同様だろう。これが、和風の、いかにも雑菌がはびこっていそうな上草履でなく「スリッパ」になったのは、西洋の最新の医学に深く信頼を寄せていたことと相まって、ともにやって来た履物にも敬意を表したのではなかろうか。

第一、汚れても当時のスリッパは革製であったから、すぐに拭いて殺菌を施すことができた。おそらく、一般庶民がスリッパに出合うチャンスが多かったのは、病院だったのではなかろうか。それは挿絵に登場するずっと以前からに違いない。

それにしても、なぜスリッパで外に出たのか

それにしても、「なぜ、看護婦武村かのさんはスリッパで外に出たのか」という疑問は残る。実は、もう一つ、看護婦がスリッパらしきものを履いて、外に出ている挿絵がある（図7）。これは日清戦争の傷病兵に付き添っている姿である。二例目があると、「なぜ？」というより、これが普通のことだったのかも、ということになってくる。

明治九年五月二十六日の「読売新聞」の投書に、他人の家に行って、畳の上に泥靴のまま上がる日本人がいるとあって、「靴のほか、昇降を禁ず」の札のあるところでは、靴を履いていない者は仕方なく裸足（はだし）で上がらねばならないので、上がり口に上靴を置いてほしい、というのがある。

外国人ならまだしも、日本人が土足で畳の上に上がってしまうのも、おかしな話である。ということは、草履や下駄から靴に履き替えようとする時代の日本人は、履物に関するそれまでの風習に、戸惑いを起こしていたのだろう。つまり、この時期、明治十年の西南戦争、戦地の看護婦武村かのさんが、スリッパ、すなわち西洋からやって来た「上靴」を「靴」の一種と考えたなら、それで病院の内外を自由に歩けると思ってもおかしく

図7
明治28年3月20日「都新聞」

230

足袋跣で働く

ここまで話を進めると、スリッパで外を歩いても別にいいじゃないかという思いに至る。実際、最近、地下鉄内で見かけた女子中学生の二人組がスリッパに可愛い装飾をして、車内を闊歩していた。祭りの神輿をかつぐ人たちだって、足袋だけのことがある。また祭事に限らず、足袋だけで外で働いていた人だって、昔から普通にいたのである。

明治四十一年に「国民新聞」に連載された徳田秋声の「新世帯」の冒頭、主人公がいつも襷掛けの足袋跣で働いていたということが書かれている。「足袋跣」とは、下駄や草履を履かず、足袋を履いただけの恰好であるが、しゃにむに働くという意味も含まれている。特に、足袋だけのほうが動きやすいということがある。たとえば、人力車夫の中には、このような足袋跣で走り回っている挿絵が見かけられる（図8）。

ちなみに、ゴム底の地下足袋が出回り始めたのは明治三十四年頃のことだが、広告でも商品名は「ハダシ足袋」となっている。ただし、それ以前から足袋の底

図8　明治14年11月25日「東京絵入新聞」

を厚くする工夫はしているようだ。

明治四十二年二月二十八日の「日本」という新聞に、日本橋通りの某大呉服店の小僧の述懐があり、「店員には一等から七等まであると申しましたが、五等格以下は皆呼び捨てです。それから店員が草履を履くのは御客様に対して失礼だというので、足袋跣ですが、足袋は一日で真っ黒になってしまいますから、誰も足袋の上に又足袋を履くのです。上級の人はとにかく、私どもは費用倒れで困ってしまうのです」とある。

なるほど、足袋の上に足袋を履く。つまり、靴下を履いて靴を履くのと変わりないということである。それだったら、足袋が汚れないように外に出るときにスリッパを履くというのは、考え方としては理にかなっていることになる。

土足厳禁

明治時代、多くは、外出時には下駄を履くか、草履を履くか、草鞋（わらじ）を履くか、あるいは貧乏ならば、そのまま素足のままという人たちがいた。

水汲みならば、どうせ足が濡れるからと素足のままでもいい（図9）。足の裏に自信があれば、やはり素足のままで人力車を曳（ひ）く（図10）。そうでなくても、舗装されていない道がほとんどであった時代は、帰宅すると、上がり框（かまち）に腰をかけ、足を洗って家に上がればいいという生活であった（図11）。これは紺足袋の足袋跣で走り回ってきた車夫の帰宅したときの様子。娘が手拭いを用意している。東京では、湯屋が一町内に必ず一軒はあった。このように、日本人は清潔な生活を好んでいる。この車夫も、家で食事をしてから湯屋に行くことだろう。この車夫が座っている上がり框が、

図11
明治27年9月16日「都新聞」

図9
明治11年5月19日「東京絵入新聞」

図10
明治27年7月8日「東京朝日新聞」

図12 明治16年6月28日「絵入自由新聞」

内と外との境目である。このけじめが、欧米人とは違う。

現在、日本人は靴を履く生活になったが、室内に入るときは、ほとんどの場合、靴を脱ぐ。身の回りのものが、ほとんど西欧化したのに、靴は玄関先の靴箱に仕舞い込む、あるいは、玄関先に脱ぎ捨てる。この室内に入るときに履物は脱ぐという習慣だけは、ずっと変わらない。

『舶来事物のネーミング』に、「スリッパは、日本では洋風建築の普及と密接な関係をもって普及していったようである。明治初期、洋風建築は庶民には高嶺の花であり、西洋人が靴を履いたまま室内に入るのに、日本人は土足で入室することが許されなかったので、従来の上ばきに代わってスリッパを履くようになった」とある。

しかし、これはどうかなと思う。西洋人が、日本人のために必ず上履きを用意していたとは限らないではないか。明治十六年六月の「絵入自由新聞」では、日本人の商人は上履きを履か

ず、足袋のままで洋間に通されヘコヘコしている(図12)。しかし、もしかしたら、これは日本人の室内に上がるときの良識からきているのかもしれない。これは、もともと、西洋人がお客にスリッパを出すという習慣がなかっただけのことではなかろうか。

日本人は他人の家に土足で入る習慣がないから、履いてきた履物は当たり前のように脱ぐ。それとともに、日本人は心の中では、こんな美しい絨毯(じゅうたん)の上で土足のままで平気でいる西洋人の良識を疑うくらいの気持ちがあったはずである。とにかく、足袋が汚れたら取り替えればいいし、家に帰って洗濯をすればいいのだから。

西洋人はどこでスリッパを履くのか

当時の西洋人は、いったいどこでスリッパを履くのだろうか。とにかく、室内では靴を履いたままでいいのだから、その靴を脱がなければ、スリッパを履くチャンスがない。普通に考えれば、ベッドに入ってシャワーを浴びてから、ベッドに入るまで。あるいはベッドに入ってから、ちょっとトイレに行くとか、すでに靴下を脱いでからになるだろう。

先にも触れたが、明治十六年三月の「開花新聞」に、横浜の百二番館の英国人の建物の風呂場で、スリッパを履いた洋姜(らしゃめん)(西洋人のお妾さん)の絵がある(図13)。新聞挿絵で、スリッパが描かれているのはこれが、今のところ最初

図13 明治16年3月24日「開花新聞」

看護婦さんのスリッパ

である。それはそうと、西洋人が浴室周辺ではスリッパを履いていただろうことは、これでも分かる。

自宅以外で、西洋人が靴を脱いで上がらなければならないときはどうなのか。日本の家屋に入る場合である。幕末であれば、土足で上がったかもしれないが、それが非常識な行為であることはすぐに理解したはずである。日本人も必然的にそういったことに対する配慮をした。もともと、日本人の習慣として「上履き」を用意するということになっていた。

図14
明治33年3月21日「やまと新聞」

しかし、西洋人は靴を脱いでも靴下を履いている。その靴下で上草履は履きにくい。そういうことから、ここでスリッパの必要性が生まれる。

ここに、遊廓で客がスリッパを履いている挿絵がある（図14）。これは日本人であるが、当然、西洋人も遊廓を利用した。もちろん遊廓では、西洋人のためにスリッパを用意したのは間違いない。それはこの挿絵で日本人が当たり前のように履いているところからすると、遅くとも明治二十年代か、それ以前だったのではないかと想像できる。

なお、ここでは花魁が分厚い上草履を履いているが、裾が長くて「お引き摺り」となるので、こういうものを使うことになっていた。

役者がスリッパを履いたのも早い

まったく例外的というか、明治二十三年三月の「やまと新聞」(図15)に東京の新富座の楽屋前にスリッパがある挿絵が載っている。何気なく置いてあるが、ここは西洋人が出入りする場所でもないし、病院との結びつきもなさそうである。使うとすれば、上草履があってしかるべきである。その上草履に関しての記事があって、そこには医者が登場するのだが、はたして、そこに「スリッパ」とのつながりが出てくるのかどうか。とにかく、明治十二年一月九日の「東京絵入新聞」から。

「新富座の芝居では楽屋の中を上草履を穿くは俳優の他一切ならぬとの規則とかであるが、一昨日、宗十郎が判官の役を勤めてしまうと間もなく例の持病が起こったので、ソレ医者をと慌てて呼びにやると、ある先生がすぐに見舞いに来た時、上草履を穿かせて病人の部屋へ通したは、座則（新富座の規則）にずれて不都合だと頭取の喜知六が師直気取りでもあるまいが、そこは役柄だけに一本参ったので、末広屋はグット判官をきめこみ、送りも伴ず
に自宅へ帰った」ということだが、役者は、出し物にしても、新しいこ

図15　明治23年3月21日「やまと新聞」

とをドシドシ取り入れる性格がある。おそらく、役者が医院か病院に行った際にスリッパを見つけ、これは面白いと、スリッパを取り入れることには躊躇がなかった……のではなかろうか。

スリッパは上履きの最上位にあった

劇場では、役者が最上位にいるので、上草履を履けるというのが面白い。相撲の行司は、駆け出しの行司が素足から始まり、足袋を履けるようになり、さらに草履を履けるような地位に登り詰める。役者の世界で最上位が上草履だったのが、おそらく、その上が「スリッパ」になったのではなかろうか。

同じような意味合いで、明治二十一年五月の「やまと新聞」の挿絵（図16）を見ると、主人はスリッパを履いているが、来客の若い男は靴下のままである。これは「この家の主人は私だ」という気持ちの表れで、234ページの図12の西洋人の靴感覚と見比べると面白い。この頃の日本人にとって、我が家でスリッパを履くことは、ある種のステータスシンボルのようなもの

図16　明治21年5月1日「やまと新聞」

スリッパの価値観と、そこから見える日本人の美意識

現在、スリッパにその当時ほどの価値があるとは意識されていない。来客に勧めるのは、（掃除はしてあるけれど）我が家のホコリがお客様の靴下につかないようにという、少し引いた謙譲の美徳としていかなくても、とにかく、気を使っていることを示すか、あるいは、来客の靴下の汚れが我が家の高級カーペットにつかないようにするための小道具になっている。

そのことより、これだけ西欧化した時代になっても、相変わらず、玄関では靴を脱いで上がるお宅がほとんどである。玄関から家に入って靴を脱ぐためのわずかな空間、マンション生活で上がり框がなくなっても、わずかな段差は残してある。この小さな空間は明治時代と変わらない。土足では、この小さな空間までしか入れない。本格的な外出は靴になったが、近所にはサンダルをつっかけて出かける。

そこで、最後に、明治十年の病院の看護婦武村かのさんがスリッパで外に出た件だが、もうそれほど大騒ぎするようなことではなくなった。あれは「つっかけ」として使っただけなのである。足袋を履いていたら、つっかけるしかないではないか。スリッパは先にカバーがついているだけで、足袋に泥やほこりがつきにくい。考えてみれば、実に衛生的なつっかけではないか、ということで一件落着としよう。

チョビ助のあとがき

　明治の新聞は、記事も挿絵も三十年代までが面白い。それは歴史のことではなく、日本人の生活に関してである。大まかに言えば、日露戦争以前ということになる。江戸生まれの日本人が文明開化の波を受けて、何とか波に乗ろうとしている時代、和服の下に着たシャツのボタンを掛け違わないように汗をたらしていた時代。それを、ほとんど欧米化した生活を送る日本人（たとえば、私のことだが）の目から見ると、「おや、そこでそう来たか」「そこで、どうして？」など、江戸式日本人の振る舞いや試行錯誤がいちいち面白い。

　その「面白い」は、百数十年経っても我々が引き継いでいる「日本人らしい何か」「日本人のDNAをくすぐる何か」であって、こうした新聞挿絵の中にそれがちゃんと描かれているのだと思う。これも、新聞挿絵を描いてくれた画工たちのお陰である。特に僕の贔屓（ひいき）の歌川国松、水野年方、松本洗耳には、大いに感謝しても、し足りないくらいである。

　明治の新聞を読み始めて三十五年は過ぎた。元になる新聞は大部分

が国会図書館、その他、江戸東京博物館図書室の資料にもお世話になった。その間、気になる記事や挿絵や広告を集めてきたわけで、知ったかぶるというのは大変である。書き始めたはいいが、たんに迷路に入り込む。しかしマア、迷路は好きなので、どんどん進んで行くと、意外な目的地に着いたりすることがある。その集積がこういう形にはなったが、チョビ助はチョビ助、知ったかぶりが思わぬ勘違いをしていることも多々あると思う。それは、たくさんの挿絵をご披露したということに免じてご容赦願いたい。

今回は編集の山田智子さん、デザイナーの中村健さんには、いろいろと面倒な注文をしてお世話になり、配偶者の林節子にも、いつものように面倒なところを手伝ってもらい、何とか一つの形になった。その他の関係者のみなさん、どうもありがとうございます。

平成二十八年八月二十二日、台風九号が通過中にこれを記す。

　　　　　　　　　　林　丈二

主な参考文献

片山淳之介『西洋衣食住』一八六七年
平出鏗二郎『東京風俗志』富山房、一九〇二年
芳賀矢一・下田次郎編『日本家庭百科事彙』富山房、一九〇六年
高村光雲『光雲懐古談』万里閣書房、一九二九年
藤沢衛彦『明治風俗史』春陽堂、一九二九年
日置昌一『ものしり事典』風俗篇(上下巻)河出書房、一九五二年
日置昌一『ものしり事典』文化篇、河出書房、一九五三年
渋沢敬三編『明治文化史』生活篇、洋々社、一九五五年
関根黙庵『講談落語考』雄山閣、一九六〇年
荒川惣兵衛『角川外来語辞典』角川書店、一九六七年
斎藤月岑『武江年表』(2) 平凡社東洋文庫、一九六八年
森銑三『明治東京逸聞史』(1) 平凡社東洋文庫、一九六九年
植原路郎『明治語典——"言葉"で描く風俗誌』桃源社、一九七〇年
石井柏亭『柏亭自伝』中央公論美術出版、一九七一年
篠田鉱造『銀座百話』角川選書、一九七四年
小野武雄編『商売往来風俗誌』展望社、一九七五年
加藤秀俊『明治・大正・昭和食生活世相史』柴田書店、一九七七年
岡本誠之『鋏』法政大学出版局、一九七九年
『服飾辞典』文化出版局、一九七九年
槌田満文『明治大正風俗語典』角川選書、一九七九年

長谷川時雨『旧聞日本橋』岩波文庫、一九八三年
山本笑月『明治世相百話』中公文庫、一九八三年
落合茂『洗う風俗史』未来社、一九八四年
根岸競馬記念公苑学芸部編『明治・横浜・車馬のにぎわい――文明開化の馬文化展』根岸競馬記念・公苑、一九八六年
松原岩五郎『最暗黒の東京』岩波文庫、一九八八年
青木英夫『下着の流行史』雄山閣出版、一九九一年
富田仁『舶来事物のネーミング』早稲田選書、一九九一年
紀田順一郎『近代事物起源事典』東京堂出版、一九九二年
井上光郎『写真事件帖――明治・大正・昭和』朝日ソノラマ、一九九三年
吉井敏晃『モノの履歴書』青弓社、一九九三年
『建築大辞典』彰国社、一九九三年
小泉和子『家具』東京堂出版、一九九五年
クララ・ホイットニー著、一又民子他訳『勝海舟の嫁 クララの明治日記』（上下巻）中公文庫、一九九六年
石井研堂『明治事物起原』（全8巻）ちくま学芸文庫、一九九七年
野口孝一『銀座物語――煉瓦街を探訪する』中公新書、一九九七年
下川耿史・家庭総合研究会編『明治・大正家庭史年表――1868→1925』河出書房新社、二〇〇〇年
仲田定之助『明治商売往来』ちくま学芸文庫、二〇〇三年
宮地正人・佐藤能丸・櫻井良樹編『明治時代史大辞典』（全4巻）吉川弘文館、二〇一一～一三年
春山行夫『紅茶の文化史』平凡社ライブラリー、二〇一三年
エドワード・シルヴェスター・モース『日本その日その日』講談社学術文庫、二〇一三年
『文藝界』臨時増刊（特集 東京風俗）金港堂書籍、一九〇四年一月
『浮世絵志』第31号、芸艸堂、一九三一年八月

屏風　　　104, 109, 110
ビン　　　19, 30, 31, 54, 58, 64-69, 135, 137
鬢盥　　　25
風月堂　　44, 45, 62
覆面　　　132, 147, 204, 205, 207, 220
二葉亭四迷　128
葡萄酒　　46, 68, 69
ブリキカン　29
文明開化　10, 13, 15, 19, 20, 66, 101, 107, 136, 137,
　　　　　147, 186, 240
ベール　　157, 202
竈／へっつい　　90, 97, 113-117, 120, 122
ヘルメット帽　51-53, 57
ペンキ　　11, 15, 16, 19
防蚊具　　202
帽子　　　42, 50-57, 125, 131, 139, 144, 148,
　　　　　161, 183, 188, 191, 193, 195, 217
帽子掛け　54-56, 144
頬冠り　　166, 205, 211
反古　　　95, 100, 101, 105, 108-110, 138, 144
ボタン　　142, 143, 184, 217, 240

ま行

マガレート　　176
正岡子規　　198
マスク　　212, 216, 219-221
待合　　　50, 53, 54
町田辰五郎
マッチ　　124, 127-129, 134, 137, 190
松本洗耳　21, 93, 129, 187, 192, 196, 197, 240
マフラー　125, 131, 132, 144-148, 150, 151
マント　　149, 150
三浦環　　183, 184
水野年方　132, 140, 202, 205, 215, 240
味噌漉し　90, 113, 119, 120
麦湯　　　54
銘々膳　　113, 122
メリヤス　139-141, 143
面桶　　　94, 99
モース　　207
桃川如燕　197

や行

夜会結び　176, 184, 198
ヤカン　　30, 34, 47
役者絵　　105, 110, 111
病鉢巻　　95, 97
遊廓　　　65, 209, 236
湯屋　　　34, 35, 39, 55, 118, 166, 232
洋酒　　　6, 54, 61, 62, 67-69, 71
洋書　　　136, 142
洋風　　　16, 24, 42, 66, 158, 175, 227, 234
洋服　　　7, 52-55, 70, 100, 139, 140, 143, 149,
　　　　　158-160, 169, 175, 181, 191
横浜　　　10, 12, 16, 18, 43, 55, 60, 61, 67, 127,
　　　　　138, 139, 175, 176, 181, 188, 191, 198,
　　　　　218, 221, 222, 225, 226, 228, 235

ら行

羅宇屋　　72, 73, 80
ラッコ帽　57, 148, 195
ラベル　　66-69, 129
ラムネ　　58, 64-66, 68, 71
理髪　　　12, 17-19, 25, 38, 220
流行（流行り）　28, 49, 50, 57, 60, 64-66, 76, 77,
　　　　　80, 89, 131, 132, 140, 142, 146,
　　　　　148, 150-153, 160, 176, 190, 195,
　　　　　200, 207, 221
レスラー　216
レスピラートル　212-214, 216, 217
鹿鳴館　　77, 157, 158, 169, 175

わ行

ワイシャツ　139, 140

iv

た行

代言人　53, 191
大蘇芳年　142, 143
代用珈琲　30, 48
タオル　18, 19
高下駄　74, 75
畳紙　23, 26
谷崎潤一郎　210
煙草　40, 42, 49, 53, 123, 127, 149, 181, 186, 190
煙草盆　40-42, 50, 67
足袋　74, 118, 188, 200, 225-227, 231, 232, 235, 238, 239
足袋跣　231, 232
盥　32, 34, 35
断髪　10, 12, 24, 107
卓袱台　47, 122
手水桶　84, 87-89
チョコレート　44-46
丁髷　10, 25, 54, 101, 107, 126, 127, 139
縮緬　37, 175, 195, 207, 209
爪皮　74, 75, 81
爪切り　33, 38
テーブル　19, 71, 142, 204
手桶　88, 113, 118
手習い　101, 109
手拭い　19, 79, 86, 100, 146, 147, 151, 161, 163, 166, 205, 232
戸板　85, 91, 92
東京氷室　60
唐物屋　13, 14, 55
徳田秋声　231
どじょう髭　53
溝板　66, 72, 84, 90, 91
富岡永洗　93, 187
友野釜五郎　17
鳥打帽子　57, 125, 131
トルコ帽　57
ドレス　155, 157

な行

永井荷風　195
中川嘉兵衛　60
長屋　72, 84-92, 96, 103, 106, 112-114, 117, 118, 121-123, 130, 144
夏目漱石　36
ナポレオン帽　52, 57
なまず髭　53, 191
日月七曜速知器　22, 28, 29
糠袋　34, 166
野村辰二郎　139
廃刀　7

は行

羽織　11, 20, 29, 50, 72, 75, 144, 175, 195, 200, 209, 212, 222
舶来　14, 43, 127, 146, 159, 201
バケツ　118, 119
箱火鉢　113, 115, 117, 144
箱枕　65, 125, 126
長谷川時雨　26
長谷川兵左衛門　139
バッスル　155-158, 202, 206
パナマ帽　50, 51
早付木・早附木　127, 128
針刺し　104, 106
番傘　72, 78, 79, 81
ハンケチ・ハンカチーフ　53, 144, 145, 151-156, 160-163, 167-172, 183, 185, 193, 200
半纏／ハンテン　20, 86, 188, 209, 225
ハンドバッグ　222-224
ビール　46, 58, 65-69
樋口一葉　35, 74-77, 90, 128, 160, 162
ビゴー　178, 179
ピストル　124-126, 130, 131, 133, 187
ピッチャー　41, 47
火鉢　22, 29, 98, 105, 108, 109, 113, 115, 117, 118, 121, 137, 144
病院　172, 194, 217, 218, 222, 224-226, 229, 230, 237-239

警察	191, 192, 196	地袋	28, 50, 54
毛繻子	75	紙幣	67, 68, 101, 117, 118
化粧水	19, 176	清水定吉	130, 131, 133
下駄	63, 65, 73-76, 193, 227, 230-232	シャツ	134, 135, 139-144, 151, 240
ケット	58, 70, 137, 144	蛇の目傘	72, 77, 78, 80, 81
広蓋	22, 28	襦袢／ジュバン	142, 143, 210
広告	14, 17, 18, 28, 30, 31, 35, 44, 45, 48, 56, 60-63, 66-69, 81, 82, 84, 87, 108, 128, 129, 133, 137, 159, 168-170, 175, 176, 180, 181, 212, 214, 216, 219, 231, 241	巡査	7, 133, 163, 192, 209, 222
		条野採菊	132
		ショール	148,149,152,183
		女学生	143, 167, 168, 170-175, 183-185, 198, 200, 201
香水	18		
紅茶	41-45	書生	132, 134-144, 151, 153, 172, 193
強盗	67, 68, 121, 126, 130-133, 147, 161, 193	尻端折り	79, 211
蝙蝠傘	11, 20, 60, 66, 77, 149, 175	新燧社	128, 129
コーヒー	6, 22, 29, 30, 41-49	人造水	61
氷店	58-62, 67, 70-72	ステッキ	66, 77, 212
氷水	62, 71	スプーン	30, 42, 49, 53, 54
呼吸器	212-217, 219, 220	擂粉木	66, 112, 119-121, 147
ココア	42, 44, 45	摺付木・摺附木	127, 128
腰高障子	85, 91	スリッパ	19, 222-232, 234-239
腰張り	100, 105, 109, 110, 135, 138, 144	スリップルス	227, 228
小杉天外	172	擂鉢	113, 119-122
駒下駄	76, 209	西洋画	19, 170
子守	84, 86, 92	西洋菓子	45, 62
コレラ	64, 65	西洋かぶれ	77, 132
権妻	20, 21	西洋嫌い	107
		精養軒	62
		西洋人	62, 65, 66, 153, 160, 191, 234-238

さ行

		西洋鋏／ハサミ	16-18
裁縫	105, 106, 159	石油ランプ	61, 107, 123, 135, 137, 138
左官	115-117, 141	雪隠	87, 88
指物	115	鮮斎永濯	103
砂糖壺	41, 47, 48	煎餅布団	95-97
散切り／ザンギリ	7, 10, 24	総後架	87, 89
散髪	10-21, 24, 54, 101, 129, 139, 146, 209, 220	草履	86, 90, 211, 226, 227, 230-232, 238
斬髪	10, 21, 24	ソップ	6, 46
事件	7, 9, 24, 53, 67, 68, 130, 161-163, 184, 193, 209		
七厘・七輪	94, 98, 100, 115		
自転車	168, 170-172, 176-187		
芝居	7, 8, 102, 110, 128, 150, 154, 156, 160, 163, 205, 206, 237		

索引

あ行

アイスクリーム　58, 61-63
青眼鏡　191, 193, 195
上がり框　115, 232, 239
足駄　63, 74, 78, 80, 81, 119
油絵　19, 20
雨戸　85, 89, 91, 146
アルヘイ棒　11, 16
行灯　107, 112, 122, 138
行灯袴　184, 185
アンペラ座布団　41, 42
維新　6, 25, 54, 68, 107, 143, 146
泉鏡花　121
犬　83, 84, 88-90, 93
今戸焼　98, 105, 108, 137
色眼鏡　175, 188-195, 198-201
インキ　135, 137
インフルエンザ　221
ウイスキー　48
歌川国松　12-14, 17, 18, 43, 45, 60, 61, 63, 119, 129, 240
団扇　40, 98, 165
馬　176, 182
上履・上沓・上靴　19, 227, 228, 230
上草履　19, 228, 229, 236-238
榎本破笠　194, 204
エプロン　217-219, 225
衣紋竹　94, 100
襟巻き　146-148, 152
縁側　32, 36-38, 146
オーデコロン　18
尾形月耕　12
小倉虎吉　10, 12
お高祖頭巾　207-210
小山内薫　121, 200
お転婆　24, 172, 184
お櫃　112, 122, 136

か行

甲斐絹　75, 162
外国人　12, 15, 16, 18, 20, 24, 64-66, 158-161, 167, 230
鏡　11, 14-17, 23, 26, 27, 29
かき氷　58, 63, 71
角砂糖　48, 49
ガス灯　138
学校　86, 136, 137, 151, 173-175, 181, 183-185, 217, 219, 227, 228
カップ　29, 42, 43, 47, 49
鼎　22, 29, 30
金巾／カナキン　140, 143
金盥　32, 34, 35
鞄／カバン　28, 195
髪洗い粉　33-35
髪結　12, 15, 16, 20, 22, 25, 26, 30, 35, 90, 107, 220
蚊遣り　108
ガラス　11-15, 17, 19, 23, 26, 53, 107, 186, 190, 193, 194
カラゾルス　173
河竹黙阿弥　97, 128
川名浪吉　16
勧工場　56
看護婦　172, 217-219, 222-227, 229, 230, 239
カンテラ　105, 107, 122, 124, 127
看板　11, 15, 16, 25
煙管　40, 50, 53, 65, 80, 127, 190
牛乳　6, 22, 29-31, 47, 129, 197
胡瓜ビン　58, 64-66
鏡台　23, 26, 27, 29
キヨソーネ　101
銀座　12, 18, 44, 55, 61, 62, 159, 160, 173, 196
孔雀の羽根　56, 143
靴　7, 76, 139, 160, 175, 184, 228, 230, 232, 234-236, 238, 239
靴下　139, 232, 235, 236, 238, 239
首巻き　132, 146, 152
黒眼鏡　193-198, 202, 204, 206, 209, 216
芸妓　20, 50, 106, 114, 127, 178-181, 198-201

i

林　丈二（はやし・じょうじ）

著述家。エッセイスト。明治文化研究家。路上観察家。

1947年東京生まれ。武蔵野美術大学卒業。小学校時代からすでに調査マニアの片鱗を見せるが、大学生のときにマンホールの蓋に注目、以来、日本をはじめ世界中のそれを観察し、『マンホールのふた（日本篇）』『マンホールの蓋（ヨーロッパ篇）』にまとめる。「路上観察学会」発足時には、発起人の一人として参加。近年は、若手建築家や建築を学ぶ学生を中心に結成された「文京建築会ユース」とのコラボによる町歩きや展示なども行なっている。主な著書に『イタリア歩けば』『フランス歩けば』『型録・ちょっと昔の生活雑貨』『明治がらくた博覧会』『東京を騒がせた動物たち』などがある。また、筑摩書房『明治の文学』（全二十五巻）、あすなろ書房『小学生までに読んでおきたい文学』（全六巻）、『中学生までに読んでおきたい日本文学』（全十巻）、『中学生までに読んでおきたい哲学』（全八巻）の脚注絵を林節子とともに担当。

文明開化がやって来た
――チョビ助とめぐる明治新聞挿絵

2016年10月5日　第1刷発行

著　者　林　丈二
発行者　富澤凡子
発行所　柏書房株式会社
　　　　東京都文京区本郷 2-15-13（〒113-0033）
　　　　電話　(03) 3830-1891 [営業]
　　　　　　　(03) 3830-1894 [編集]
装丁・本文デザイン　中村　健（MO' BETTER DESIGN）
印　刷　中央精版印刷株式会社
製　本　株式会社ブックアート

© Joji Hayashi 2016, Printed in Japan
ISBN978-4-7601-4740-3